KB127375

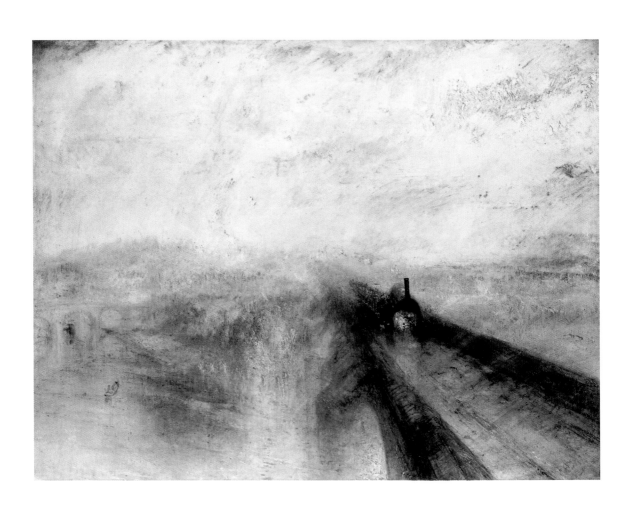

미하엘 보케뮐 지음 권영진 옮김

윌리엄 터너

1775~1851

빛과 색채의 세계

마로니에북스 TASCHEN

지은이 미하엘 보케뮐은 미술사와 철학을 공부했으며, 렘브란트의 후기 작품에 관한 연구로 박사학위를 받았다. 독일국립연구재단(DFG)에서 연구비를 지원받았고, 「이미지의 사실성」이라는 논문을 써서 보훔의 루르 대학교에서 강의를 시작했다. 비텐헤르데케 대학교에서 미술과 미학, 아트 커뮤니케이션 교수로 재직 중이다.

옮긴이 권영진(權永珍)은 연세대학교 영어영문학과를 졸업하고 이화여자대학교 대학원 미술사학과에서 박사과정을 수료했다. 건국대학교와 국민대학교에 출강하고 있으며, 옮긴 책으로『피에르 오귀스트 르누아르』『모마 하이라이트』『이집트, 불멸을 이루다』『파라오의 비밀 문자 — 이집트 상형문자 읽는 법』등이 있다.

표지 해체를 위해 최후의 정박지로 예인되는 전함 '테메레르'호(부분), 1838년, 캔버스에 유화, 91×122cm, 런던, 내셔널 갤러리
2쪽 비와 증기와 속도: 그레이트 웨스턴 철도, 1844년, 캔버스에 유화, 90.8×122cm, 런던, 내셔널 갤러리
뒤표지 자화상, 1799년, 캔버스에 유화, 74.3×58.5cm, 런던, 테이트 갤러리 사진: AKG, 베를린

윌리엄 터너

지은이 미하엘 보케뮐
옮긴이 권영진

초판 발행일 2006년 4월 25일

펴낸이 이상만
펴낸곳 마로니에북스
등 록 2003년 4월 14일 제2003-71호
주 소 (110-809) 서울시 종로구 동숭동 1-81
전 화 02-741-9191(대)
편집부 02-744-9191
팩 스 02-762-4577
홈페이지 www.maroniebooks.com

* 책값은 뒤표지에 있습니다.

ISBN 89-91449-25-5
ISBN 89-91449-99-9 (set)

Printed in Singapore

Korean Translation © 2006 Maroniebooks
All rights reserved

© 2006 TASCHEN GmbH
Hohenzollernring 53, D–50672 Köln
www.taschen.com
Editing and images: Ines Dickmann, Cologne; Béa Rehders, Paris
Editorial coordination: Kathrin Murr, Cologne
Cover: Angelika Taschen, Cologne

차 례

관찰 — 터너 회화의 감상법

"색채 전체를 하나의 대상으로 외부에서 본다면, 색채 그 자체가 활성화되어 매우 보기 좋을 것이다." 이러한 괴테의 색채론에 대해 터너는 다음과 같은 주석을 남겼다. "이것이 회화의 목적이다." — 괴테, 『색채론』§808, HA, vol. 13, p.502

조지프 말로드 윌리엄 터너는 오랫동안 뛰어난 창작력을 발휘한 예술가였다. 그는 육십 년 이상 쉬지 않고 그림을 그렸다. 그는 1만 9000점이 넘는 드로잉과 채색 스케치를 비롯한 많은 작품을 남겼으며, 작품의 주제는 매우 다양하다. 로코코 시대가 막을 내린 1790년대에 젊은 터너가 그린 드로잉과 말년인 1840년대에 제작한 밝고 자유로운 색채의 유화는 같은 사람의 작품으로 보기 어려울 정도다. 터너는 후기작에 이르러 자신만의 독특한 회화 양식을 구축했다. 그것은 그때까지 전혀 볼 수 없었던 회화 세계였다. 오늘날에도 그의 후기 작품은 관람자들에게 태초의 세계, 즉 빛과 색채의 세계와 마주하는 감동을 선사한다.

영국의 대표적인 낭만주의 비평가이자 터너를 지지한 최초의 평론가였던 존 러스킨은 1843년에 『근대화가론』에서 터너의 그림은 세상을 보는 새로운 방식을 보여준다고 평했다. 러스킨에 따르면 "기술적 관점에서 볼 때 터너 그림에서 우리가 어떤 인상을 받느냐는 그림에 표현된 상황에 얼마나 공감할 수 있느냐에 달려 있다. '시각의 순수성'이라고 할 수 있는 이러한 능력은, 어린아이와 같은 눈으로 사물을 보는 것을 의미한다. 이러한 방식을 통해 우리는 그림의 색채를 의미와 지식으로 파악하는 것이 아니라, 어느 날 갑자기 시력을 되찾은 맹인처럼 순수한 시각으로 인식하게 된다."[1] 심지어 오늘날에도 터너의 회화를 수수께끼 같다고 평가하는 이유는 우리의 시각을 변화시키는 바로 이러한 힘 때문이다. 이러한 점은 작품의 제작 연대를 확인하기 어려운 터너 회화의 연대 추정뿐만 아니라, 터너 회화의 모티프를 19세기 전반의 회화적 문맥에서 해석하려는 미술사가들의 노력에도 적용된다. 후기 작품에 쏟아진 혹평에 대해 터너는 "나는 이해할 수 있는 그림을 그리지 않았다. 나는 한 풍경이 어떻게 보이는지를 보여주고 싶었다"고 반박했다.[2] 터너의 후기 작품은 오직 시각적 효과를 노린 것이다. 시각은 관찰을 통해 자연을 묘사하는 특별한 수단이 될 수 있을 뿐만 아니라 터너 회화의 특성을 이해하기 위한 새로운 접근법이 될 수 있다. 매우 감동적인 터너 회화의 특성은 자연의 관찰과 회화의 관찰을 서로 분리할 수 없다는 사실에서 입증된다. 터너는 회화 작품을 통해 자연과 예술을 새로운 관계로 정의했다.

터너의 생애에 대해서는 많은 연구가 이루어졌으며, 그가 이룩한 풍부한 예술적 성과도 정당한 평가를 받았다. 그러나 그가 어떻게 자연과 예술을 완전히 새로운 방식으로 정의한 회화 양식을 발전시킬 수 있었는지는 여전히 의문으로 남아 있다. 터너 그림의 복잡한 효과를 이해하기 위해서는 무수히 많은 요소를 고려해야 한다. 이러한 효과는 결코 저절로 이루어진 것이 아니다. 그것은 예술 창작 과정에서 일어나는 복잡한 상호 작용을 전제로 하고 있으며, 터너가 다양한 수단을 사용해서 이룩한 것이다. 그의 후기 작품은 순수한 시각적 효과를 보여주는데, 이러한 작품을 이해하기 위해서는 그의 작품이 우리 눈에 비치는 방식을 이해해야 한다. 따라서 여기서는 다양한 창작 요소 사이의 관계를 알아보고 그것이 관람자에게 주는 효과를 살

호수 위로 지는 해
Sun Setting over a Lake, 1840년경
캔버스에 유화, 91 × 122.5cm
런던, 테이트 갤러리

펴보고자 한다.

터너의 작품은 완벽하게 인쇄할 수 없다. 아무리 인쇄가 잘 된 경우라 해도 원작에 대한 호기심만 불러일으킬 뿐이다. 색채의 미묘한 뉘앙스와 구조, 펜과 붓의 섬세한 차이에 대한 강조는 터너 예술에서 특히 중요하다. 간혹 매우 섬세한 채색의 흔적이나 빠른 필치의 드로잉 자국을 그림에서 직접 확인할 수 있다. 이러한 직접성은 스케치 종이에 밑칠을 하거나 손톱으로 긁은 흔적으로 나타나기도 하고, 일부러 구겼다가 다시 폈거나 여행 가방에 말아 넣은 흔적으로 나타나기도 한다. 또는 일정한 방식으로 물감을 칠하거나 니스를 칠한 유화 표면에서도 볼 수 있다. 그러나 무엇보다 터너 회화는 관람자가 그림에 적극적으로 개입하지 않고서는 제대로 이해할 수 없다. 궁극적으로 이러한 특성은 말로는 완전히 전달할 수 없다. 관람자 스스로 작품을 적극적으로 관찰해야 한다. 터너 작품이 주는 인상을 이해하기 위해서 관람자는 점점 더 자신의 관찰 행위를 의식하게 될 것이며, 이것이 터너 작품의 필수적인 요소라는 사실을 깨닫게 될 것이다.

터너 예술에 대한 이러한 접근법을 살펴봄으로써, 독자들은 터너 회화를 그야말로 '보게 될' 것이다.

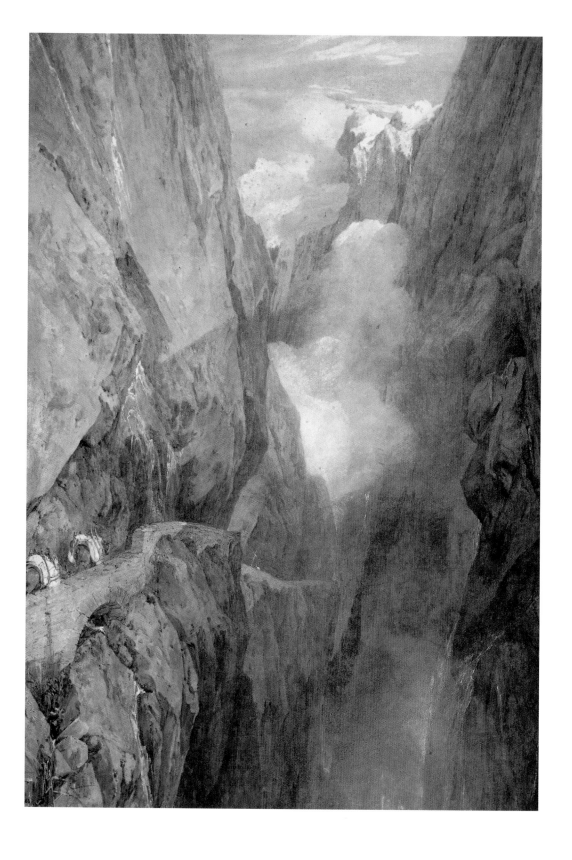

초기—재능이 나타나다

터너의 비범한 재능은 어린 시절부터 나타났다. 터너의 부모는 다른 예술가들의 부모와 달리 아들의 재능을 매우 자랑스럽게 여겼다. 터너의 어머니 메리는 푸주한의 손녀딸로 훗날 정신병으로 요양소에서 죽었다. 이발사이자 가발 제조업자였던 터너의 아버지는 말년에 독신인 아들의 집안일을 도맡았는데 아들을 위해 물감을 준비하거나 캔버스에 밑칠을 하기도 했다. 터너의 아버지는 열두 살 난 아들의 드로잉을 가게에 걸어두고 팔기도 했다. 이때 팔린 작품 중 몇 점이 남아 있는데, 대부분 당시 유행한 판화 풍경화를 모사한 것이다. 열네 살이 되던 해 여름, 터너는 코벤트 가든의 비좁은 뒷골목을 벗어나 옥스퍼드 근처 시골에 있는 삼촌을 방문했다. 이 무렵부터 터너에게 시골길을 거닐면서 스케치를 하는 습관이 생겼는데, 이 습관은 일생 동안 지속되었다. 이 여행의 결과 터너의 첫 번째 스케치북이 탄생했다.

터너의 재능을 눈여겨본 많은 건축가들이 그에게 드로잉을 주문했다. 그들은 터너에게 주로 원근법적 조망을 통해 건물을 그리거나 주위에 적절한 배경을 그린 다음 채색하는 작업을 맡겼다. 그 결과 당시 유명한 지형도 제도사였던 토머스 말턴이 터너를 도제로 받아들였으며, 같은 해 터너는 왕립 아카데미에 견습생으로 입학했다.

그로부터 일 년 후에 터너는 왕립 아카데미의 연례 전시회에 수채화 한 점을 처음 출품했다. 왕립 아카데미의 연례 전시회는 프랑스의 '살롱전'에 해당하는 영국 미술계의 중요한 행사였다. 터너는 1891년에 두 작품을 전시했으며, 이후 육십 년 동안 왕립 아카데미의 거의 모든 전시회에 출품했다. 열일곱 살 때 터너는 왕립 아카데미의 모델 실기수업에 참가하여, 누드모델을 직접 드로잉했다. 다음 해에 그는 풍경화 드로잉 부문에서 은상을 받았다. 스물한 살 때 그는 왕립 아카데미의 수채화 수업뿐만 아니라 유화 수업에도 참가하여 최초의 유화 작품을 남겼다(24쪽). 그는 1799년에 왕립 아카데미의 준회원이 되었으며, 1802년에는 고대했던 정회원이 되었다. 곧이어 왕립 아카데미 위원회 위원으로 선출되었고 5년 뒤에는 예술적 업적을 인정받아 왕립 아카데미에 원근법 교수로 부임했다.

제도사로 시작하여 이처럼 성공을 거둔 예는 터너가 처음이었다. 〈링컨 대성당〉과 같은 초기작에서 볼 수 있는 정확한 원근법과 열일곱 살 때 그린 채색 드로잉 〈판테온, 화재 후의 아침〉에 표현된 뛰어난 사실주의는 이미 그 형태와 음영, 개성 있는 묘사 등에서 숙달된 솜씨를 보여준다.

터너는 매년 여름 도보로 영국 각 지방은 물론 스코틀랜드까지 여행했다. 그는

자화상
Self-portrait, 1799년
캔버스에 유화, 74.3×58.5cm
런던, 테이트 갤러리

세인트 고타드로 가는 길
The Passage of the St. Gothard, 1804년
수채, 긁어내기, 98.5×68.5cm
컴브리아 주 켄들, 애벗 홀 아트 갤러리

트레스 배치에서 본 스노던 산의 정경, 모엘 헤보
그, 애버글래슬린과 함께?
View towards Snowdon from above Traeth
Bach, with Moel Hebog and Aberglaslyn?,
1789~1790년
연필과 수채, 긁어내기, 66.4×85cm
런던, 테이트 갤러리

여행 안내서를 구입하여 스케치할 장소를 미리 연구했다.[3] 당시에는 삽화를 곁들인 여행기와 안내서가 초보 여행자들에게 선풍적인 인기를 끌고 있었다. 최초의 '삽화' 잡지가 발간되어 발행 부수가 크게 증가하고 있었다. 책에 '삽화'를 넣어 성공한 대표적인 경우는 터너의 스승이었던 토머스 말턴이 공원, 시골집, 교회, 폐허 등을 그린 판화 연작을 수록한 책으로, 1792년 『런던과 웨스트민스터의 그림 여행』이라는 제목으로 출간되었다. 런던 사람들조차 여행 안내서에 실린 런던 주변의 풍경화에 관심을 보였다. 터너는 점차 삽화를 주문받은 장소를 위주로 여행 계획을 세우게 되었다. 그는 존 워커가 발간한 『동판화 잡지』에 수록할 삽화를 그리기 위해 켄트와 서식스 지방을 여행하며 짧은 시간 동안 32점의 드로잉을 완성했다. 터너의 그림을 좋아하는 구매자와 후원자가 나타났고, 리처드 콜트 호어 경은 스투어헤드로 터너를 초청했다. 스투어헤드는 모조 예술품으로 풍경을 재구성한 영국식 정원으로 클로드 로랭의 그림을 모방하여 설계했다. 콜트 호어 경은 터너에게 솔즈베리 시의 마을과 성당 그림을 주문했다. 한 공장주는 사이파르트파에 있는 자신의 제철소를 그려달라고 주문했다. 터너는 월터 램즈던 포크스와 에그러몬트 백작과도 친분을 맺었다. 이 두 사람은 후에 터너를 시골 영지로 초대했으며, 그곳에서 터너는 생애의 가장 행복한 시간을 보냈다. 특히 페트워스에 있는 에그러몬트 경의 저택은 말년의 터너에게 내적인 안식처가 되었다.

엘긴 경과 터너가 벌인 협상을 통해 그의 인기를 짐작할 수 있다. 엘긴 경은 그리스 원정에 터너를 동반하기를 원했다. 엘긴마블스(엘긴 경이 수집한 대리석 유물)는 현재 대영박물관에 전시된 그리스 고전기의 대표적인 유물이다. 터너는 고액의 보수를 요구했으며 드로잉의 저작권을 포기하지 않았기 때문에 이 협상은 성사되지 않았다. 터너는 시집의 삽화로 많은 드로잉을 주문받았으며, 당시 유명한 낭만주의

돌배던 성
Dolbadern Castle, 1799년경
연필과 수채, 67.7×97.2cm
런던, 테이트 갤러리

자였던 월터 스콧, 바이런, 새뮤얼 로저스 등의 시집에 실린 삽화를 제작해서 프랑스와 독일에까지 이름을 날렸다. 터너는 곧 독창적인 삽화 양식을 발전시켰으며, 실제로 터너의 삽화는 걸작으로 평가받는다. 당시 젊은 터너는 본 것을 사실적으로 묘사하는 재능으로 높이 평가받았다. 이러한 터너의 작품은 공장주와 은행가 등 당시 영국 수집가들 사이에서 사실주의의 완성이자 진보로 여겨졌다. 실제로 사실적인 묘사에 대한 요구는 결코 무시할 수 없는 요소였으며 당시 사진술이 발전하는 데 크게 기여했다.[4]

　자연에 대한 사실적 묘사 이외에도 그는 다양한 방면에 재능과 흥미를 갖고 있었다. 열아홉 살 때 터너는 토머스 먼로 박사의 영향으로 풍경화에 관심을 갖기 시작했다. 의사였던 먼로 박사는 재능 있는 젊은이를 발굴하여 후원하고 있었다. 터너는 리처드 윌슨과 당시 영국에서 인기를 끌고 있던 프랑스 화가 클로드 조제프 베르네의 작품을 모사한 스케치 연작을 제작했다. 왕립 아카데미의 스승이었던 조슈아 레이놀즈 경의 가르침도 터너에게 많은 영향을 끼쳤다. 터너는 예술가로 성장하기 시작할 무렵 에드먼드 버크의 숭고미 이론의 영향도 받았다. 버크는 풍경화를 그릴 때 무한하고 압도적이며 웅대한 것, 즉 인간의 힘으로는 극복할 수 없는 낯선 자연, 인간을 두려움과 경악에 떨게 하는 자연, 간단히 말해 숭고에 초점을 두어야 한다고 보았다. 반면 터너가 견습생으로 수학했던 왕립 아카데미에서는 윌리엄 길핀의 원칙을 매우 중시했다. 판화가이자 문필가였던 길핀은 풍경화의 특성은 무엇보다 '그림처럼 아름다운'이라는 뜻의 '픽처레스크(picturesque)'에 있다고 생각했다. 버크는 '매끄러운 것'을 아름다움의 본질로 여겼지만, 길핀은 '거친 것'에서 예술적 호소력을 발견했다.[5] 길핀의 원칙에 따르면 폐허, 이끼 낀 바위, 높이 솟은 절벽, 폭포, 기괴한 나무, 오래된 물방앗간이나 마구간, 시골 사람들, 양치기 소녀, 누더기를 걸

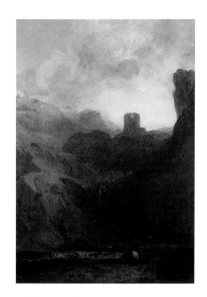

돌배던 성, 북 웨일스
Dolbadern Castle, North Wales, 1802년
캔버스에 유화, 119.5×90.2cm
런던, 왕립 아카데미

친 아이들, 도보 여행자 등이 풍경화의 필수적인 요소였다. 그림의 전경, 중경, 후경에 연속적으로 이러한 것을 배열하는 방식은 풍경화의 규범이자 전통이 되었다.

당시 자연을 직접 관찰하고 풍경화를 그리는 경우는 매우 드물었다. 터너처럼 위대한 유화 작품과 경쟁할 필요가 없었던 수채화 드로잉 화가만이 자연을 정확하게 묘사한 그림을 그릴 수 있었다. 수채화 드로잉 화가였던 그는 유화의 회화적 전통의 속박에서 벗어나 있었다. 그러나 터너의 이러한 작품이 풍경화에 대한 전통적인 평가를 변화시키지는 못했다. 당시 풍경화는 풍경화 전문 화가의 장르로 간주되었다. 레이놀즈는 여러 장르의 위계를 확실하게 구분한 다음 터너에게 가장 잘할 수 있는 한 가지 장르에 충실하라고 가르쳤다. 레이놀즈가 고상하다고 여긴 장르는 그 자신이 몰두했던 역사화였다. 회화적 위계에 따라 건축물, 도시, 산, 전원, 목가적인 풍경, 대재앙을 그린 영웅적 풍경, 역사적 사건, 바다 풍경 등으로 그림의 장르가 세분화되었다.

1799년에 터너는 앵거스타인이 소장한 클로드 로랭의 그림을 보았다. 로랭의 〈시바 여왕의 승선(乘船)〉[6]을 본 터너는 눈물을 흘릴 정도로 감동했다고 한다. 로랭의 그림을 통해 터너는 그림으로 빛을 표현할 수 있는 가능성을 처음 발견한 듯하다. 밝고 화려한 색채, 부드러운 그림자, 강조된 빛의 효과, 화면에 가득 퍼진 태양은 클로드 로랭이 즐겨 그린 것으로, 터너는 이 모든 것이 비길 데 없이 훌륭하다고 생각했다. 그는 로랭의 작품 같은 그림을 다시는 그릴 수 없을지도 모른다고 생각했다.[7]

1802년에 아미앵 조약이 체결되어 터너는 유럽 대륙을 여행할 수 있게 되었다. 당시 많은 영국 예술가들은 유럽 대륙을 여행하며 견문을 넓혔다. 터너는 가장 먼저 스위스를 방문하여 당시에는 자주 보기 어려웠던 스위스의 낯선 자연을 체험했다. 돌아오는 길에는 파리에 들러 루브르 박물관을 관람했다. 나폴레옹의 정복 활동으로 루브르 박물관에는 소장품이 크게 늘어 희귀한 작품을 많이 볼 수 있었다. 터너는 푸생, 티치아노, 렘브란트, 살바토르 로사의 작품을 면밀히 연구했다. 그는 이들의 색채에 대해 연구했다. 그는 윤곽선을 그리고 그 안에 간략하게 음영을 그려 넣었다. 특히 그는 양식에 많은 관심을 기울여 명암법과 색채의 사용을 집중적으로 연구했다. 그는 관찰 결과를 기록으로 남겼다. 이후 터너는 삼십대 중반까지 여러 거장의 양식을 모방하여 그림을 그렸다. 특별한 회화 양식을 실험해보기도 하고, 그림의 소재가 된 영웅에 대해서 연구하기도 했다. 터너는 얀 반 호이엔의 양식에 찬탄했고 와토의 작품을 연구했다.[8] 최초의 로마 여행에서 돌아온 후 터너는 라파엘로의 건축적 풍경을 모방하여, 고전 건물을 배경으로 라파엘로가 라 포르나리나와 함께 화랑을 자신의 작품으로 장식하는 모습을 그리기도 했다(31쪽).

터너는 이 그림을 그리면서 역사적 고증에 그다지 신경 쓰지 않았다. 그는 서사적인 일화에 비중을 두고, '라파엘로풍'으로 저녁 햇살에 빛나는 도시의 명상적인 전경을 그린 후 그 앞에 인물을 그려 넣었다. 따라서 그림 속에 그림이 있는 이 흥미로운 작품은 '라파엘로풍'인 동시에 '터너풍'이 된다.

하지만 당시에는 이러한 모방과 모사가 결코 나쁜 일로 간주되지 않았다. 가령 터너의 유명한 바다 풍경화 〈폭풍 속의 네덜란드 배 : 고기를 배 위로 끌어올리는 어부들〉은 네덜란드 화가 루돌프 바크호이센의 그림을 모방한 것인데, 그 작품을 제

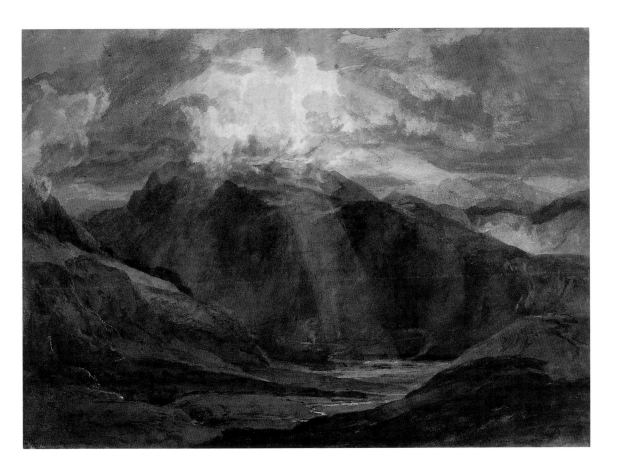

랜베리스
Llanberis, 1799~1800년
수채, 55.3×77.2cm
런던, 테이트 갤러리

대로 이해한 것이라는 평가를 받았다. 당시 모방은 오늘날과는 달리 긍정적인 것으로 평가받았다.[9] 화가 벤저민 웨스트는 이 그림에 대해 "렘브란트가 아니고서는 그릴 수 없는 작품"이라고 평했으며, 왕립 아카데미 회원이었던 퓌슬리는 "완전히 렘브란트풍"이라고 말했다.[10] 〈그리종의 눈사태〉(15쪽)는 풍경화가 필립−제임스 드 루테르부르의 작품과 자주 비교되었다. 1781년에 왕립 아카데미 회원이 된 루테르부르는 이미 전면적인 파노라마 풍경화를 실험한 바 있었다.

야심만만한 예술가였던 터너는 이러한 평가를 거장들의 기법을 모두 터득한 자신을 선배 예술가들과 동시대의 뛰어난 예술가들과 동등하게 인정하는 것으로 받아들였다. 어쨌든 이러한 일화는 터너의 평범한 출신 배경과 무뚝뚝하고 퉁명스러운 태도가 친구들과 동료들, 미술전문가들 사이에서 자주 화제가 되었다는 사실을 의미한다.[11] 더욱이 이따금씩 그는 이들을 가르치려고 들었다. 그러나 이러한 일화는 터너의 후기 예술 활동에서는 더 이상 나타나지 않으며, 다른 거장을 모사한 작품에서도 개인적인 자기 과시와 단순한 훈련 이상의 의미를 찾아볼 수 없다. 터너는 거장들의 형식과 내용을 자신의 시대에 맞게 수용했다. 그것은 시나 음악에서 일반적으로 통용된 모작 관행과 비슷했다. 독일 아나크레온파의 시나 낭만주의자들의 발라드, 바흐풍으로 작곡한 모차르트의 환상곡이나 푸가 등을 생각해보면 쉽게 이해

할 수 있다. 그러나 몇몇 작품에서 그것은 단순한 '차용'의 형태가 아니라 공감 어린 창조, 진정한 동화, 점진적인 변형으로 나타났다. 터너에게 결정적인 영향을 끼친 화가는 클로드 로랭이었다. 터너는 〈카르타고를 건설하는 디도 여왕〉(23쪽)을 로랭의 〈시바 여왕의 승선〉(22쪽)과 나란히 건다는 조건으로 내셔널 갤러리에 기증했다. 현재에도 이 두 그림은 나란히 걸려 있다. 클로드 로랭의 회화 양식이 터너에게 얼마나 큰 영향을 주었는지, 그리고 그가 로랭의 그림 같은 작품을 그릴 수 없을지도 모른다는 의구심을 가졌다는 사실은 앞에서 이미 말한 바 있다. 클로드 로랭의 그림을 보고 터너는 자신의 길, 즉 그가 찾고 있던 길을 발견했으며 그의 후기작에 본격적으로 나타나는 예술 세계에 눈을 떴다.

선배 거장들에 대한 예술적 공감과 창조적 변형을 통해 터너는 자신의 재능을 발전시켜 나갔다. 터너는 다양한 양식을 모방하며 예술적인 발전을 이룩해 나갔지만, 그것이 자신만의 양식을 만들어내는 데 방해가 되지는 않았다. 모방과 훈련을 통해서 그는 매우 차별화된 표현 기법을 고안해냈으며, 원하면 언제든 다양한 표현 기법을 사용할 수 있었다. 이러한 방식으로 터너는 매우 기민하고 재빠른 표현 기법을 만들어낼 수 있었다. 또한 모방을 시도했을 때조차도 그의 훌륭한 솜씨가 드러나지 않은 그림은 거의 없다는 사실을 지적할 필요가 있다.

왕립 아카데미의 교수가 되고 몇 년이 지나서야 터너는 원근법에 대한 강의를 시작할 수 있었다. 준비는 끝이 없는 것처럼 보였다. 강의 내용에는 선원근법뿐만 아니라 공간 재현에 필요한 모든 과제가 포함되었다. 이 중 중요한 것은 대기원근법이었다. 대기원근법은 레오나르도 다빈치가 발견한 것으로, 멀리 떨어진 풍경은 대기의 불투명성 때문에 푸른빛을 띤다는 것이다. 터너는 강의에서 그림의 배경을 구성하는 다양한 방식을 자세하게 설명했다. 여러 가지 면에서 그의 후기 작품을 초기 유화 작품의 배경에 나타나는 특징과 연관지어 볼 수 있다. 그러나 그의 강의는 매우 이론적인 것이었다. 청중이 보여준 초기의 호응은 곧 사라졌다. 시간이 흐르면서 수업에 빠지지 않고 참석하는 사람은 터너의 아버지와 터너가 특별히 제작한 삽화

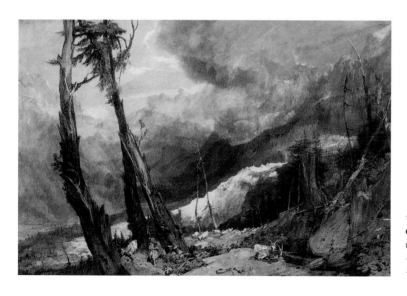

메르 드 글라스로 가는 아르브론의 빙하와 샘
Glacier and Source of the Arveron, going up to the Mer de Glace, 1803년
수채, 68.5×101.5cm
뉴헤이븐, 예일 영국 미술 센터, 폴 멜런 컬렉션

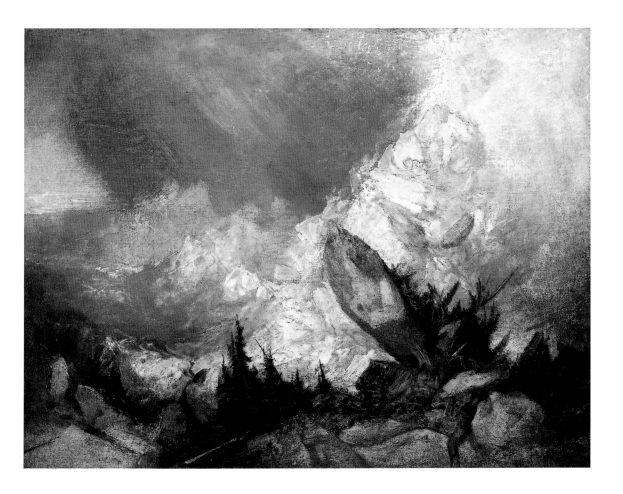

를 이해하는 몇몇 전문가뿐이었다. 원근법 강의를 위해 전형적인 원근법에 충실한 드로잉을 그렸던 터너가 후기 작품에서는 색채 효과를 제외한 모든 원근법을 무시해버렸다는 사실은 매우 흥미롭다. 19세기 말 과학적인 원근법을 '극복한'[12] 사람이 세잔이라면, 원근법에 대한 근본적인 의문을 처음 제기한 것은 터너였다.

터너는 왕립 아카데미에서 강의를 시작하기 몇 해 전부터 강의 교재를 준비했는데 클로드 로랭의 『리베르 베리타티스 *Liber Veritatis*』를 본떠 『리베르 스투디오룸 *Liber Studiorum*』이라는 제목을 붙였다. 그는 백여 장의 삽화를 통해 다양한 풍경화 유형을 예시하고 각각의 가능성과 필요조건을 설명하고자 했다. 이 책의 표지그림은 〈에우로파의 약탈〉[13]로 역사적인 의미를 함축한 깃발, 무기, 바구니, 물고기, 고대 유적들이 중세풍의 건축 공간 앞에 묘사되어 있고, 중앙은 화려한 틀로 장식되어 있다.

터너는 이전에 그린 작품을 이용하여 이 책에 수록될 삽화를 특별히 제작했고 판화가들이 이것을 판화로 옮겼다. 이들 중 터너의 오랜 동료였던 찰스 터너를 주목할 필요가 있다. 〈난파선〉(25쪽)을 원작으로 하여 찰스 터너가 제작한 애쿼틴트 판화는 특히 잘 팔렸다. 그러나 터너가 후반부 원고를 쓰지 않았기 때문에 이 원근법

그리종의 눈사태(눈사태로 부서진 오두막)
The Fall of an Avalanche in the Grisons(Cottage destroyed by an avalanche), 1810년
캔버스에 유화, 90×120cm, 런던, 테이트 갤러리

카스파 다비트 프리드리히
북극의 바다(침몰한 '희망') **The Polar Sea(The foundered "Hope")**, 1823~1824년
캔버스에 유화, 96.7×126.9cm, 함부르크 미술관

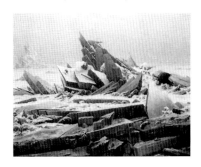

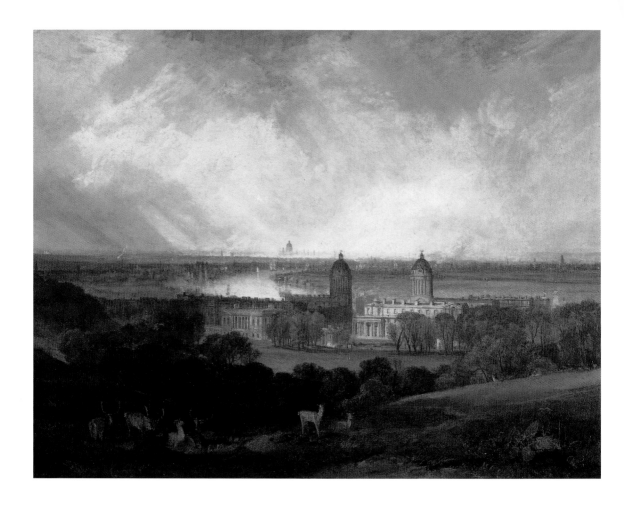

런던
London, 1809년
캔버스에 유화, 90 × 120cm
런던, 테이트 갤러리

교재는 미완성으로 남았다. 이는 터너가 더 이상 체계적인 회화의 구성법에 관심을 기울이지 않았기 때문이다. 왕립 아카데미에서 터너를 적극적으로 지원했던 조지프 파링턴은 터너가 드로잉의 모든 고정된 체계와 일정한 양식을 거부했다고 전한다. 그에 따르면 "터너는 그것이 단지 아류와 닮은꼴만을 낳을 뿐이라고 생각했다"[14]라고 한다.

이러한 경험을 살려 후에 터너는 판화 전문가가 아니면서도 판화가에게 유익한 충고를 하기도 하고, 스스로 판화를 수정하기도 했다.

터너는 풍경화 드로잉으로 높이 평가받았지만, 정작 그가 자신의 예술 양식을 발전시키고자 한 것은 유화 분야였다. 무엇보다 젊은 시절 터너는 아카데미의 필수 과목인 유화에서 자신의 기량을 입증할 필요가 있었다. 걸작으로 인정된 유화 작품에 대한 감식안이 특히 중요했다. 관찰 능력이 뛰어났음에도 불구하고, 터너는 유화를 그릴 때 정확한 '기록'보다는 감각적인 것에 치중했다는 결점을 지적받았다.[15] 게다가 전경 묘사의 정확성이 떨어져 그림이 '얼룩'처럼 보인다는 평가를 받기도 했다. 그가 그린 물은 돌처럼 보이고, 그의 그림은 "너무 예술적인 나머지 자연을 거의 고려하지 않았다"라는 평가를 받았다. 1804년에 작업실을 열고 창조적인 역량을

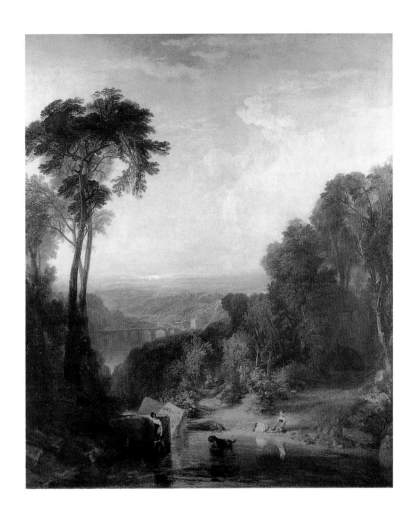

개울 건너기
Crossing the Brook, 1815년
캔버스에 유화, 193×165cm
런던, 테이트 갤러리

본격적으로 발휘하기 시작했을 때, 그는 전통을 고수하려고 애썼음에도 불구하고 전통을 철저하게 따르지 않았다는 평가를 받았다.[16] 『리베르 스투디오룸』에 예시한 풍경화 유형 전체를 망라하는 터너의 초기 유화는 사실적인 묘사와 회화적인 관습 사이의 강한 긴장감을 보여준다. 이 작품들은 터너의 고유한 회화 양식의 출발점이 되는 동시에 터너가 극복해야 할 문제점을 내포하고 있었다.

(그리니치 공원에서 본) 〈런던〉(16쪽)은 전형적인 건축 풍경화로 런던 시의 정경을 한눈에 보여준다. 여기서 이미 터너가 도시 전체를 넓게 조망하는 전망에 풍부한 세부묘사를 곁들이고 있음을 분명하게 알 수 있다. 넓은 조망을 전체적으로 포착하려는 노력은 19세기 전반에 절정을 이루었다. 예를 들어 터너의 동료였던 토머스 거틴은 1800년에 이미 완전히 둥근 대형 파노라마 회화를 제작했으며, 1829년에는 세인트 폴 성당에서 내려다본 런던 시의 파노라마 전경이 리젠트 공원의 돔에 전시되었다.[17] 또한 둥근 파노라마 해변을 스헤베닝겐에서 볼 수 있었는데, 그 앞에는 '진짜' 모래언덕과 잡동사니 표류물을 쌓아두었다. 터너 역시 일종의 환영주의라고 할 수 있는 이러한 사실주의에서 벗어날 방법은 없었다. 예술적 해법을 찾고자 노력하던 터너는 당시 대중적인 인기를 누리고 있던 파노라마 기법을 연구했다.

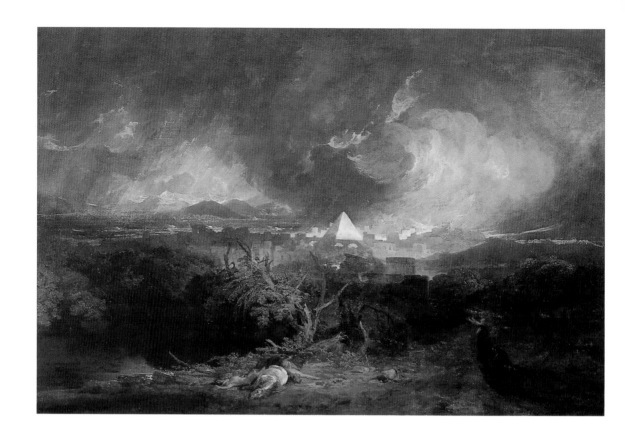

이집트의 다섯 번째 재앙
The Fifth Plague of Egypt, 1800년
캔버스에 유화, 124×183cm
인디애나폴리스 미술관(에반 F. 릴리 기념 기증)

시대적인 요구에 부응하기 위해 시작한 도시 파노라마 회화는 터너에게 분석 능력을 요구했다. 터너는 도시 풍경의 대표적인 특징인 건물들을 한눈에 조망할 수 있는 시점을 선택했다. 깊은 공간감과 넓은 대기의 느낌을 만들어내기 위해 터너는 무수히 많은 세부사항에 집중하여 특징적인 요소를 찾아내야 했다. 터너는 전경에 왕궁을 배치하고 원경의 강기슭을 여기까지 끌어들였다. 그는 구름, 안개, 굴뚝에서 나오는 연기 등을 매우 세심하게 그렸다. 중요한 요소는 원경으로 처리하여, 개략적인 묘사로 관람자들이 세부적인 내용을 유추하도록 남겨두었다. 가운데 왕궁은 매우 자세하게 묘사했으나, 섬세한 붓놀림으로 처리한 배경은 완전한 드로잉이 아닌데도 불구하고 매우 구체적인 인상을 준다. 재현적 관점에서 뿌연 대기는 지붕과 교회의 뾰족탑, 돔, 다리, 배의 돛 등을 명확하게 드러내지 않는 효과를 발휘한다. 우연히도 터너는 이 작품에 덧붙인 시에서 이런 대기의 효과를 언급했다. 그러나 여기서 이러한 효과는 의도적으로 세부묘사를 '흐리기 위한' 수법으로 이해할 수 있을 뿐이다. 즉 뿌연 대기는 전경의 정밀한 세부묘사와는 상반된 특징으로 후경을 전체적으로 통합하는 색채 효과를 발휘한다. 이러한 방식의 색채 사용은 터너의 후기작에서 나타나는 매우 특징적인 요소이다. 그러나 여기서는 아직 묘사적인 필요성에서 사용되었다.

〈바다의 어부들(초믈리 바다 풍경)〉(24쪽)은 왕립 아카데미에 전시한 터너의 첫 번째 유화 작품이다. 이 밤 풍경화는 빛에 대한 터너의 관심을 보여준다. 정확하게

말하자면, 이 그림은 자연에 대한 직접적인 관찰이 아니라 주로 빛과 어둠에 대한 회화적인 표현 기법에 대한 관심에서 제작되었다. 일명 '에그러몬트 바다 풍경화'로 불리는 〈정박지로 가는 배들〉에서 억제된 색상은 네덜란드의 풍경화 전통을 보여준다. 고전적인 공간 묘사에 대한 최초의 저항을 이 작품에서 이미 뚜렷이 볼 수 있다. 터너는 초기 유화에서 고전적인 공간 묘사를 비교적 충실히 따른 듯 보이지만, 후기에는 완전히 무시해버렸다.

터너의 바다 풍경화에는 곧 외광파 회화의 특성이 나타나기 시작했다. 외광파 회화는 작업실에서 그린 것이 아니라 야외의 햇빛 아래에서 직접 그린 그림을 의미한다. 당시 바다 풍경을 그리기 위해 화가들은 해변이나 바다 위에서 직접 바다를 관찰했다.[18] 터너는 첫 번째 유럽 여행 때 칼레 항에 상륙한 경험을 바탕으로 〈칼레 부두〉(26/27쪽)를 그렸다. 이 그림과 관련된 스케치가 그의 스케치북에 남아 있는데, 그 옆에는 "거의 배가 뒤집힐 뻔했다"라는 기록이 남아 있다. 이러한 그림은 그와 같은 상황을 체험한 사람들에게 특별한 관심을 끌었을 것이 틀림없지만, 지나치게 세밀한 묘사는 자연주의적인 '재현'에서 벗어났다. 거칠게 휘몰아치는 장면은 결코 우연한 것이 아니다. 이 그림은 빛과 어둠을 매우 선명하게 구분하고, 구성요소를 세심하게 계산하여 배열했다. 이 점은 다양한 돛의 방향에서 잘 알 수 있다. 이러한 구성 방식에 대해서는 뒤에 좀더 자세히 살펴볼 것이다.

터너는 특히 바다 풍경화를 그릴 때 역사적인 사건을 눈앞에서 본 것처럼 묘사하려고 노력했다. 당시 영국인들은 이러한 그림을 매우 좋아했다. 넬슨 제독이 이끄

바이에 만, 아폴론과 무녀
The Bay of Baiae, with Apollo and the Sibyl, 1823년
캔버스에 유화, 145.5 × 239cm
런던, 테이트 갤러리

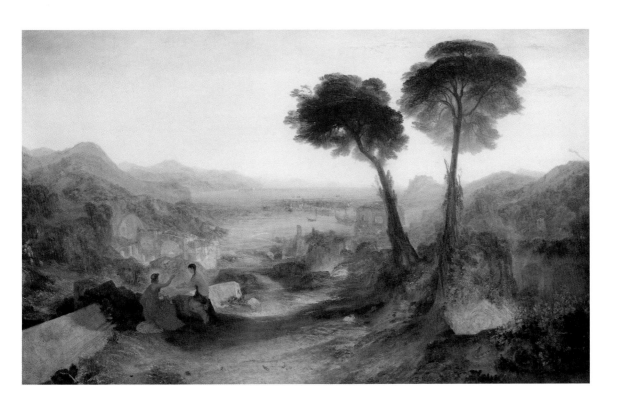

아폴론과 피톤
Apollo and Python, 1811년
캔버스에 유화, 145.5×237.5cm
런던, 테이트 갤러리

"그대의 독화살에 맞은 괴물은
끔찍한 몸을 뱀처럼 크게 휘감더니
거대한 바위 동굴의 입구를 산산조각 내고,
단말마의 고통으로 몸부림치면서
상처에서 흘러나온 피로 대지를 적셨다."
— 칼리마코스의 '찬가' 중에서

『리베르 스투디오룸』 표지를 위한 판화, 1812년
갈색 잉크 에칭, 21.3×28.4cm
런던, 대영박물관

는 영국 함대는 오랫동안 프랑스 해안을 경계하며 나폴레옹 함대가 툴롱 항을 떠나지 못하게 봉쇄하고 있었다. 특히 1805년의 트라팔가르 해전은 오랫동안 영국인들의 기억에 남아 있었다.

터너는 이처럼 역사적인 사건에 어울리는 기념비적인 대작을 그리기 위해 혼신의 노력을 다했다. 그는 넬슨 제독이 전사한 전함 '빅토리'호를 쉬어니스 항에서 그렸다. 그는 무기와 제복 등 세부 사항을 연구하고 목격자들을 직접 탐문했다. 그는 대작 〈트라팔가르 해전〉을 그리기 위해 다른 어떤 작품보다 많은 습작을 남겼다. 그러나 바로 이러한 다큐멘터리적인 완벽주의로 인해 그는 역사화에 대한 도전에서 실패했다. 조지 4세의 의뢰로 제작한 〈트라팔가르 해전〉은 그다지 높은 평가를 받지 못했다.

회화 전체에 운동감을 재현하는 것은 터너에게 사실적인 인상을 묘사하는 것보다 심각한 문제를 초래했다. 이러한 문제는 〈칼레 부두〉에 대한 평가에서 분명하게 나타났다. 이 작품에서 파도는 마치 대리석판의 무늬처럼 보인다는 평을 받았다.[19] 정지된 회화와 움직임의 묘사 사이에는 처음부터 모순이 존재한다. 이러한 모순은 파도치는 바다의 묘사에서 특히 분명하게 나타난다. 밀려오고 부서지는 파도를 아무리 정확하게 '재현한다' 해도, 관람자가 그림에서 볼 수 있는 것은 단지 특별한 상태로 '그려진 것'이지 그 자체로 움직이는 것은 아니다. 움직임의 일시적인 과정을 실제로 보는 것은 불가능하다. 단지 추론할 수 있을 뿐이다. 우리는 여기서 예술적 외관과 실제 자연 사이의 경계를 목격하고, 그것은 매우 당연한 것처럼 보인다. 그러나 터너는 후기작에서 이처럼 당연한 사실에서 벗어나 실제적으로 체험할 수 있는 그림을 완성했다. 이 점은 뒤에서 좀더 자세히 살펴볼 것이다.

반면에 전원 풍경화에서 터너는 이와는 다른 발전 경로를 보여준다. 〈트위크넘의 포프 저택〉에서 사실적인 묘사와 원근법적인 구조로 풍경을 자세하게 묘사했지만, 이 작품은 현장에서 직접 본 듯한 풍경을 그리고자 한 것은 아니다. 오히려 이 그림의 목가적인 전원 풍경은 시간을 초월한 것처럼 보인다. 인물은 차분하게 각자의 행동에 몰두하고 있으며, 햇빛을 받은 저택의 그림자가 조용한 수면 위에 반사되었다. 가축들은 평화롭게 풀을 뜯고 있다. 영국식 풍경에 환상적인 요소를 가미하여 목가적인 풍경이 완성되었다. 이와 비슷한 작품인 〈개울 건너기〉(17쪽)에서는 부드러운 실루엣의 나무 뒤로 드넓은 풍경이 펼쳐지며 평화로운 경치를 보여준다. 그러나 이처럼 서정적인 모티프로 일깨울 수 있는 '목가적' 인상의 범위는 매우 한정되어 있다. 섬세한 황금빛 색채가 그림 전체를 지배하고 있으며, 뚜렷한 대비는 찾아볼 수 없다. 전경 가운데 어두운 부분은 그림 속에서 후경을 구분하는 일종의 틀이 된다. 관람자들의 시선은 밝게 빛나는 후경에 이끌린다. 이 그림의 모티프들이 실제 사건과 회화적 재현 사이의 갈등을 완화할 수 있었던 것은 그림의 평온한 정취와 강박적이지 않은 사실적인 묘사 때문이다. 그림에 묘사된 사건은 회화적인 조화를 이루기 위해 전체적으로 변형되었다. 이러한 회화적 조화는 후기 바로크적 경향으로의 퇴행을 의미한다. 왜냐하면 이 작품은 실제 자연의 직접적인 체험을 대가로 치르고 이러한 회화적 조화를 이룩하고 있기 때문이다. 앞으로 터너의 후기 작품이 어떻게 리얼리티를 잃지 않으면서 회화적 조화를 이루어냈는지 살펴볼 것이다.

필연적으로 이 시기에 그려진 터너의 신화적인 풍경화에도 사실적인 요소가 없

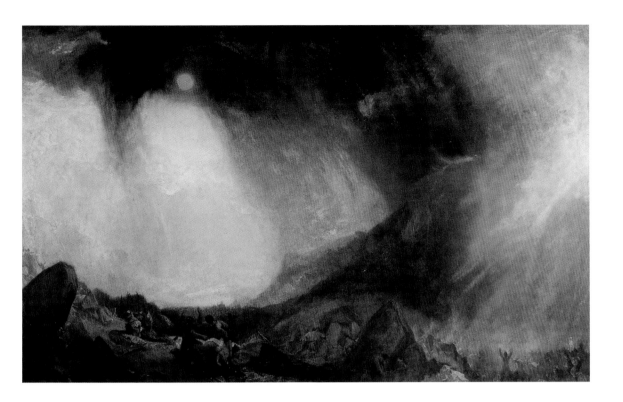

다. 터너가 〈아폴론과 피톤〉(20쪽 위)에서 구체적인 형상을 아무리 사실적으로 그렸다 해도, 이 끔찍한 장면은 비현실적으로 보인다. 터너의 이러한 신화적인 풍경화는 극적인 내용을 지나치게 사실적으로 묘사하여 그림의 깊은 비애감이 공허하게 보일 우려가 있다.

그러나 터너가 후기의 신화적인 풍경화에서 보여준 방식은 매우 이채롭다. 1820년대 말 터너는 레굴루스의 신화를 그림으로 그렸다(54쪽). 로마인들은 패배한 카르타고의 전령 레굴루스가 평화협상을 거부하자 그의 눈꺼풀을 잘라냈다. 클로드 로랭의 그림처럼(22쪽) 터너는 지는 해를 배경으로 항구의 풍경을 그렸다. 그러나 터너는 이 작품에서 전례 없이 밝은 노란색을 중심부에 칠하여 넘쳐흐르는 빛을 묘사했다. 이 작품은 마치 그림 앞에 있는 관람자의 눈을 멀게 할 듯 강렬한 빛을 내뿜고 있다. 이러한 인상은 동시에 작품의 주제가 되기도 한다. 관람자는 이 작품을 '통해서' 그림 '속의' 영웅 레굴루스에게 닥친 가혹한 운명을 체험할 수 있다. 그림 밖의 리얼리티와 그림 안의 리얼리티가 서로 뒤섞이는 듯하다. 여기서 한 가지 원칙을 생각할 수 있다. 이 작품이 전달하는 것은 작품에서 직접 볼 수 있는 것을 통해 체험할 수 있다는 사실이다.

〈이집트의 다섯 번째 재앙〉(18쪽)은 아카데미의 필수 장르인 역사화를 그린 것이다. 구름을 뚫고 쏟아지는 폭풍우와 우박, 날카로운 섬광, 쓰러지는 나무들, 희생자들의 시신과 죽은 동물들의 시체가 이집트에 내린 재앙의 파괴적인 힘을 보여준다. 여기서 터너는 역동적인 구름과 기하학적인 구조의 피라미드, 그리고 빛과 어둠

눈보라: 알프스를 넘는 한니발과 군대
Snow Storm: Hannibal and his army crossing the Alps, 1812년
캔버스에 유화, 146×237.5cm
런던, 테이트 갤러리

"교활, 배반, 사기
살라스의 군대는,
탈진한 후방을 이끌고! 전리품을 움켜쥔
승리자와 세건툼에서 사로잡힌 포로,
포로들과 다를 바 없지만, 한니발은 전진한다
낮게 걸린 창백한 태양에 희망을 걸고.
저무는 태양의 사나운 사수가
이탈리아의 하얀 방벽을 폭풍우로 뒤덮을지라도,
헛되이 길을 찾아, 죽음의 피로 물들이거나
바위더미가 굴러내려 완전히 파괴되어도
한니발은 여전히 캄파니아의 비옥한 평야를
생각했다. 그러나 거대한 바람이 흐느낀다,
'카푸아의 기쁨을 경계하라!'고"
― '헛된 희망' 중에서

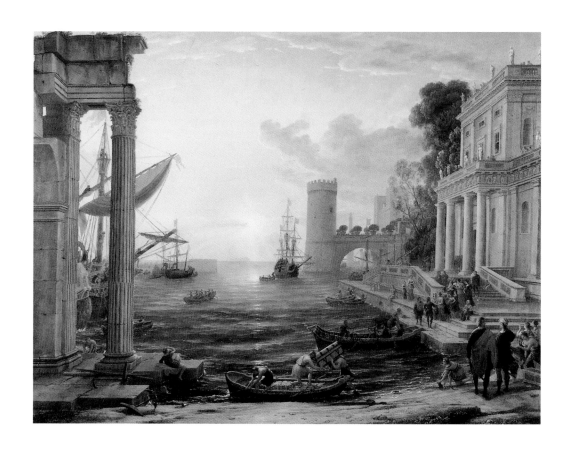

클로드 로랭
시바 여왕의 승선
Seaport with the Embarkation of the Queen of Sheba, 1648년
캔버스에 유화, 148.6×193.7cm
런던, 내셔널 갤러리

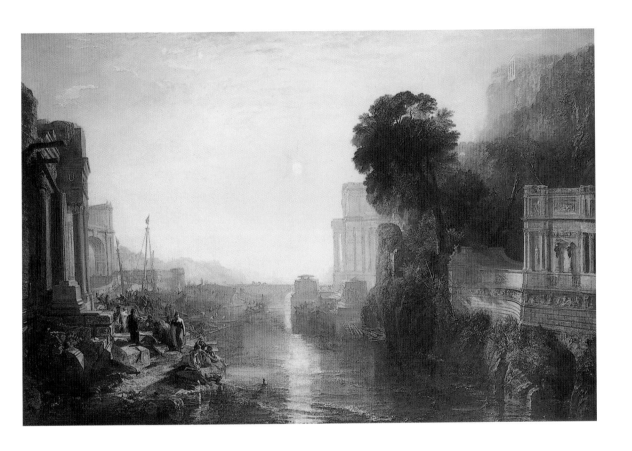

카르타고를 건설하는 디도 여왕, 카르타고 제국의 건국
Dido building Carthage; or the Rise of the Carthaginian Empire, 1815년
캔버스에 유화, 155.5 × 232cm
런던, 내셔널 갤러리

바다의 어부들(초믈리 바다 풍경)
**Fishermen at Sea(The Cholmeley Sea
Piece)**, 1796년
캔버스에 유화, 91.5×122.4cm
런던, 테이트 갤러리

의 극명한 대조를 통해 주제를 전달하고 있다. 그러나 낭만주의의 전반적인 문제인, 어떻게 우발적인 것과 미학적인 것을 일치시킬 수 있는가라는 문제가 여기서 분명하게 나타났다. 우리가 통제할 수 없는 자연의 공포와 마주하고 있다 해도, 이것은 어디까지나 그림일 뿐이다. 분명 그림으로 나타낼 수 있는 공포에는 한계가 있지만, 터너는 아직 그러한 사실을 깨닫지 못했다.

〈그리종의 눈사태〉(15쪽)는 좀더 급진적인 재현 방식을 보여준다. 눈사태가 나면서 거대한 바위 덩어리들이 굴러 떨어진다. 그중 하나는 공중에 걸려 있고, 가장 큰 바위 하나는 기이한 모습으로 오두막을 덮치고 있다. 바위에는 나무가 그대로 붙어 있고, 무너지는 오두막은 성냥개비처럼 보인다. 이 그림의 극단성은 그림의 주제가 신화적인 허구가 아니라 맹목적인 자연 현상이라는 사실을 통해서만 나타나는 것은 아니다. 예를 들면 터너는 드 루테르부르의 작품에서 볼 수 있는 단순한 묘사와 상반된 방식으로 자연 현상을 묘사하고 있다. 그러나 터너는 드 루테르부르와 달리 전경에 인물을 그리지 않았다. 드 루테르부르의 그림에서 전경의 인물들은 급박한 자연의 재앙을 알리는 존재지만, 그림으로써 그림 밖의 관람자를 안전한 구경꾼으로 만들어 놓는다. 반면 터너의 그림에서는 관람자가 사건에 직접적으로 노출된다. 관람자의 안전을 보장하는 전경은 그림의 어디에도 존재하지 않는다. 그림에 묘

사된 것이 실제로는 일어날 수 없다고 해서 결코 그림의 효과가 감소되지는 않는다. 눈사태가 실제로 일어났는지, 아니면 어디서 눈사태가 일어나는지, 아무것도 분명하지 않다. 볼 수 있는 것은 모든 것이 '무너져 내린다'는 점이며, 그것도 자유 낙하하는 바위 덩어리처럼 매우 극단적인 방식으로 무너져 내린다는 점이다. 하지만 그림이 실제로 움직이지 않는 것임에도 불구하고 관람자가 각각의 바위들이 실제로 굴러 떨어지는 것처럼 느낀다면 비로소 눈사태가 일어난 것처럼 보인다는 것을 재차 강조할 필요가 있다. 잠시 그림을 관찰해보면, 굴러 떨어지는 돌과 오두막을 짓뭉개는 바위가 결코 움직이는 것처럼 보이지 않는다는 것을 알 수 있다. 사실 바위 덩어리들은 화면에 단단하게 고정된 것처럼 보인다. 터너가 직면한 재현의 문제는 여전히 해결될 기미가 보이지 않았다.

난파선
The Shipwreck, 1805년
캔버스에 유화, 170.5 × 241.5cm
런던, 테이트 갤러리

26/27쪽
칼레 부두, 출항을 준비하는 프랑스 어부들, 영국 배의 도착 **Calais Pier, with French Poissards preparing for Sea: an English packet arriving**, 1803년
캔버스에 유화, 172 × 240cm
런던, 내셔널 갤러리

25

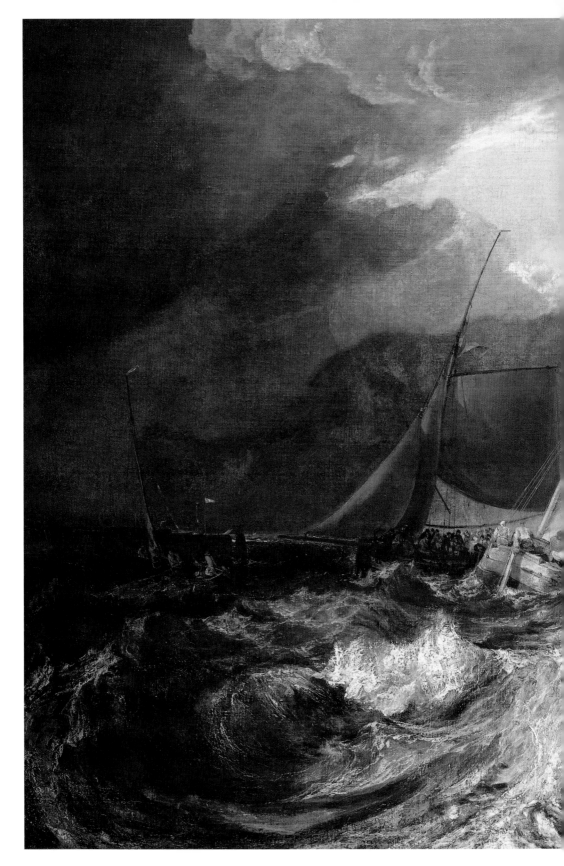

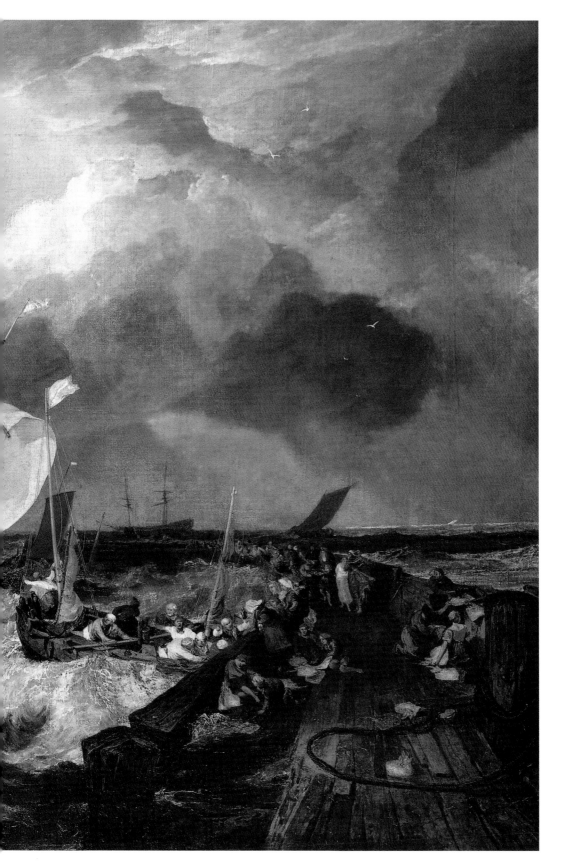

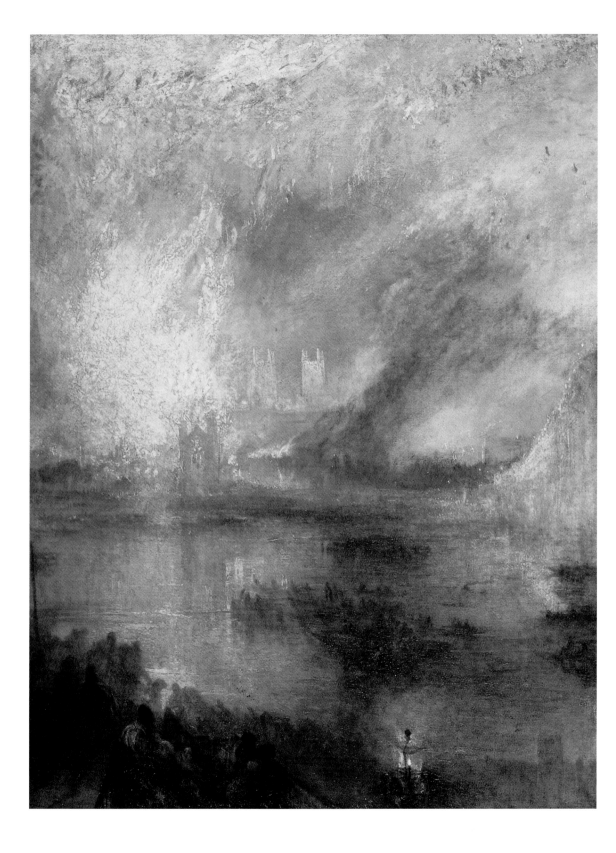

완전한 구조에서 열린 형식으로

젊은 시절 이미 완전한 성공을 이룩한 한 젊은 예술가가 어떻게 시대가 요구하는 모든 것을 넘어서 지속적으로 발전할 수 있었는가?

1804년 터너가 처음 작업실을 열었을 때, 그는 이미 유명한 예술가로 많은 그림을 주문받고 있었다. 이즈음 그는 풍경화 드로잉뿐만 아니라 유화에서도 인정받고 있었다. 이 시기에 제작된 드로잉은 그가 이미 새로운 묘사 형식을 실험하고 있었다는 것을 보여주지만, 그것은 이후의 작품에서 보다 뚜렷하게 나타난다. 여기서는 터너가 실험적인 모색을 통해 더욱 발전해가는 과정을 살펴보고자 한다. 그는 일반 대중을 염두에 두고 이러한 실험을 한 것은 아니었다. 세월이 흐르면서 대중에 대한 터너의 예술적 태도는 오늘날 우리가 알고 있는 것으로 점점 변해갔다.

오늘날에도 이해하기 어려운 많은 스케치에 대한 평가는 아직 유보되어 있다. 테이트 갤러리에 소장된 터너의 스케치를 살펴보면, 한 작품 한 작품을 볼 때마다 받는 매혹적인 인상에 결코 싫증이 나지 않는다. 대부분의 드로잉은 터너가 여행을 다닐 때마다 지니고 다닌 스케치북에 포함되어 있다. 터너의 드로잉이 보여주는 다양한 스펙트럼은 그 자체로 매우 놀라울 따름이며, 정밀한 세부 묘사에서 자연스럽게 재빨리 그린 빛과 어둠의 효과까지 매우 다양하다. 더욱이 터너는 재료의 사용에도 제한을 두지 않았다. 스케치를 할 때 그는 연필이나 잉크뿐만 아니라 초크나 담배액도 사용했으며 점차 수채물감과 불투명 물감을 쓰기 시작했다. 회색, 갈색, 청색 등 색깔 있는 종이를 사용한 예도 자주 볼 수 있다.

터너의 초기 스케치는 무엇보다 고전적 의미의 스케치였다. 즉 훗날 본격적인 작품으로 그리기 위한 형태나 밑그림, 소재 등을 기록한 것이었다. 그는 판화로 제작할 드로잉을 많이 주문받고 있었으며, 제작된 판화는 책의 삽화나 화집으로 출간되었다. 그러므로 그가 다양한 모티프를 수집할 생각으로 스케치를 시작한 것은 그다지 놀라운 일이 아니다. 터너는 이처럼 판화의 밑그림을 그리면서 스케치 기량을 길러 나갔다. 그는 상당한 나이가 될 때까지 계속해서 그러한 드로잉을 그렸으며, 그것으로 생계를 유지했다.

최초의 몇 작품을 제외하면, 열일곱 살의 젊은 예술가가 보여준 세밀함은 매우 경이롭다. 앞서 언급한 〈링컨 대성당〉은 정확한 비례와 엄격한 평행선 구조의 건축물을 보여준다. 반면 〈바티칸에서 본 로마〉(30쪽 아래)는 첫 번째 로마 방문 때 그린 것으로 앞에서 말한 라파엘로를 소재로 한 그림(31쪽)의 예비 드로잉이다. 이 드로잉은 도시의 정경을 세밀한 구조로 묘사하려는 의도를 분명하게 보여준다. 이 드로

이슬립 주교 성당의 성 에라스무스
St. Erasmus in Bishop Islip's Chapels,
1796년
연필과 수채, 54.6×39.8cm
런던, 대영박물관

〈불타는 국회의사당, 1834년 10월 16일〉(42쪽)의
부분, 1835년경

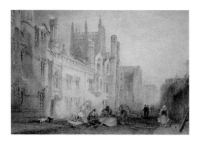

옥스퍼드, 머튼 칼리지
Merton College, Oxford, 1830년경
수채, 긁어내기, 29.4×43.2cm
런던, 테이트 갤러리

잉의 모든 선은 대상의 윤곽선과 일치한다. 이 드로잉과 이보다 14년 전에 제작한 드로잉(32쪽 아래)을 비교해보면 매우 뚜렷한 차이를 볼 수 있다. 고전적인 풍경화의 예비 스케치인 후자에서 터너는 매우 감각적이고 모호한 선으로 인물과 대상을 희미하게 암시했을 뿐 명확하게 묘사하지 않았다.

이 스케치에는 '호메로스'와 '아탈루스'라는 두 가지 제목이 기록되어 있다. 이것은 터너가 처음부터 주제를 완전히 정하지 않고 드로잉을 시작했다는 사실을 보여준다. 사실 그는 사전에 구상한 바에 따라 그림을 그리지 않았으며, 드로잉을 하는 동안 자연스럽게 떠오르는 생각을 그림의 주제로 정했다. 그는 〈바다 풍경 스케치〉(33쪽)에서 매우 간결한 필선으로 바다의 풍경을 표현했다. 힘찬 필치로 출렁거리는 파도, 높은 구름, 선체와 돛을 그렸다. 여기저기 나타나는 검은 평행선의 음영처리에서 빠른 속도감을 느낄 수 있다. 상세한 세부묘사가 없어도 이러한 음영처리로 그림 전체에 강한 극적 요소를 부여하고 있다. 터너의 스케치북에서 간혹 상세한 세부묘사를 볼 수 있다. 하지만 이것은 〈핑갈의 동굴〉에서 볼 수 있는 검은 현무암이나 개개인의 얼굴, 머리, 물고기의 묘사처럼 특정한 부분에만 한정되어 있다.

터너는 도보 여행이나 장거리 여행을 떠날 때마다 일기를 쓰고 친구들에게 편지를 보냈다. 터너가 여행을 다닐 때마다 지니고 다닌 스케치북은 단순한 소재 모음 이상이었다. 예를 들면 그의 스케치북에는 마차가 부서지거나, 폭우로 발이 묶이는 등 여행 중에 일어난 사건이 기록되어 있다. 자연스럽게 그의 드로잉은 점점 더 사적인 기록이 되었으며, 스케치북은 말하자면 그의 일기장이었다. 스케치는 터너가 자신의 경험을 내밀하게 표현하는 수단이기도 했다. 실제로 다른 사람이라면 글로 썼을 내용을 터너는 그림으로 그렸다는 일화가 있다. 뮤즈와 모젤 강 스케치북(32쪽 위)을 보면 터너가 관찰한 것을 기록한 태도를 알 수 있다. 스케치북의 두 면에 십여 개의 풍경이 연이어 그려져 있는데, 서로 이어지는 풍경은 마치 흘러가는 배 위에서 급하게 스케치한 것처럼 보인다. 각 풍경은 부분적이며, 한 풍경에서 빠진 것을 다음 풍경에서 볼 수도 있다. 여러 풍경을 연속적으로 볼 때만 관람자는 무한한

바티칸에서 본 로마
Rome from the Vatican, 1819년
회색 종이에 연필, 펜, 갈색 잉크, 23.3×37.1cm
런던, 테이트 갤러리

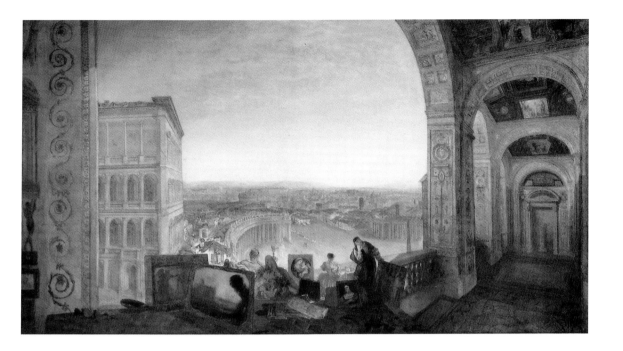

전체 세계를 볼 수 있다. 드로잉은 여행의 필수적인 과정이자 회상의 일부이기도 했다. 탁월한 모사 능력을 가진 터너는 드로잉을 통해 풍경을 직접적으로 묘사했다. 그는 드로잉을 통해 사물을 보았다. 그가 오랫동안 움직이지 않고 자연을 바라보곤 했다는 이야기가 이러한 사실에 위배되지는 않는다. 왜냐하면 그는 매우 빠른 속도로 드로잉을 했기 때문이다. 터너의 손에서 스케치는 자유로운 매체로 변했으며, 드로잉을 통해 터너는 눈앞에 펼쳐진 사건에 접근할 수 있었다. 그의 스케치에는 종종 〈구애〉(49쪽)처럼 흘긋 본 사람들의 모습이 담겨 있다. 터너는 매력적인 모습을 자유로운 스케치로 슬쩍 암시하거나 부분적으로 보여주는 방법을 처음으로 고안했다.

그러나 터너가 오직 스케치를 통해서 자신의 양식을 발전시킨 것은 아니다. 수채물감의 사용이 점점 더 중요해졌다. 18세기 말 수채화 기법은 일반적으로 드로잉에 채색을 하기 위한 용도로 사용되었다. 터너의 초기 수채화는 매우 부드럽고 정확한 채색법을 보여준다. 터너는 미묘한 색채를 매우 간결하고 능숙하게 사용하여 사실적인 풍경을 묘사하고 빛과 음영을 묘사했을 뿐만 아니라 건물의 부피감을 매우 생생하게 표현했다. 그가 이미 투명한 수채물감을 매우 독창적인 방법으로 사용하여 넓은 파노라마 풍경과 실내 풍경에서 섬세한 빛의 음영을 묘사하고 있다는 것을 알 수 있다(29쪽). 먼저 드로잉을 하고 채색을 하는 대신, 그는 순서를 바꿔 성긴 붓놀림으로 바탕을 칠한 다음 스케치를 하고 그 위에 세부묘사를 했다.

터너는 한 가지 색이나 여러 색으로 바탕을 넓게 칠하는 방법으로 그때까지 유화에서만 볼 수 있었던 효과를 만들어냈다. 그의 세련된 수채화 기법은 〈돌배던 성〉(11쪽)에 잘 나타나 있다. 이 그림의 연한 청색 바탕은 동틀 무렵 산악 지대의 싸늘한 대기를 잘 나타내는 동시에 그림 전체에 서늘한 정취를 자아낸다. 이 그림에서

바티칸에서 본 로마, 라 포르나리나와 함께 회랑을 장식할 그림을 준비하는 라파엘로
Rome from the Vatican, Raffaelle, accompanied by La Fornarina, preparing his Pictures for the Decoration of the Loggia, 1820년
캔버스에 유화, 177 × 335.5cm
런던, 테이트 갤러리

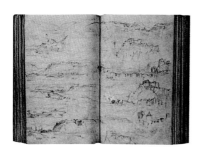

『뮤즈 강과 모젤 강 스케치북』 중에서,
1826년, 연필, 각 쪽 11.7×7.7cm
런던, 테이트 갤러리

청색은 모든 면에서 전통적인 방식으로 사용되었다는 것을 지적할 필요가 있다. 여기서 터너는 훗날 자신이 강의한 대기원근법의 원칙을 따르고 있다. 청색 바탕은 대기를 나타낸다. 그는 부드럽고 유연한 붓놀림으로 풍경의 개별적인 요소를 성공적으로 '재현'했을 뿐만 아니라 자욱한 안개와 흰 구름을 알아볼 수 있도록 묘사했다. 그러나 이러한 초기 스케치 작품은 때로 매우 생생한 수법으로 그림 속에서 상황이 변화하는 듯한 인상을 만들어낸다. 즉 그림에서 안개가 피어오르고, 구름이 움직이는 것처럼 보인다.

〈랜베리스〉(13쪽)에서도 구름의 그림자가 천천히 움직이는 것처럼 보인다. 이 그림은 색채의 질감은 자유롭지만 윤곽선이 흐릿하다는 지적을 받았다. 하지만 이 그림에는 대기의 변화가 논리적으로 완벽하게 표현되어 있다. 이 그림은 터너가 자연을 정확하게 관찰했음을 보여준다. 마찬가지로 최초의 스위스 여행 중에 그린 터너의 수채화는 투명한 바탕색 처리와 희미한 원경을 보여준다. 그것은 실제로 정확한 관찰의 산물이다. 수채화 〈아르브론의 빙하〉(14쪽)는 터너가 색채를 정확하게 관찰했음을 보여준다. 원경의 눈 덮인 흰 봉우리를 배경으로 그림 중앙에 청백색 빙하가 있다. 계곡 아래로 흐르는 강물에도 흰색이 반영되어 있다. 대기의 느낌이 손에 잡힐 듯이 표현되어 있지만, 이로 인해 그림의 윤곽선이 흐릿해 보인다. 이런 점에서 터너의 풍경화에는 사물 자체보다 사물들 사이의 공간이 더 중요하게 표현되었다는 어느 비평가의 말은 매우 의미심장하다. 그러나 이러한 작품에서 볼 수 있는 지나치게 완벽한 솜씨는 그것이 판화 제작을 위한 원작 밑그림이라는 사실을 의미한다. 따라서 이러한 작품은 진정한 의미의 예술품이 아니다. 비록 터너는 그런 작품들을 고객들에게 넘겼지만, 자신이 이러한 고객들로 인해 예술적 한계에 부딪혀 있다는 사실을 알고 있었다. 그러한 한계는 유화에서 좀더 분명하게 나타났다.

그가 형식에 대한 내적 갈등이나 위기를 겪으면서 자신의 예술적 능력에 근본적인 의문을 제기했다는 구체적인 증거는 없다. 그러나 발전을 계속할수록 그는, 그

구성 습작: 고전적 풍경
**Composition Study: a Classical
Landscape**, 1805년경
회색 종이에 펜과 검은 잉크, 32.8×47.9cm
런던, 테이트 갤러리

바다 풍경 스케치
Sketch for a Sea Piece, 1816~1818년경
연필, 11.1×18.5cm
런던, 테이트 갤러리

때까지 인정받아온 것과 왕립 아카데미의 가르침을 지키며 표현해온 것을 극복해야
했다. 터너가 회화적 전통과 사실적인 회화라는 안전한 길에서 벗어나기 시작한 징
후를 1817년 여름 스코틀랜드를 여행하면서 그린 스케치와 첫 번째 이탈리아 여행
때 그린 수채화 작품에서 볼 수 있다. 그것은 일종의 작은 혁명으로 처음에는 매우
조용하게 시작되었다. 그는 대담한 수채화 스케치 작품을 가까운 친구들에게만 보
여주었다. 그가 이처럼 매우 사적인 회화를 일반에게 공개하지 않았다는 데 주목해
야 한다.

자신만의 양식에 점점 더 몰두하게 된 터너는 아카데미의 강의를 그만두었다.
그는 작품의 혁신적인 요소를 대중에게 공개하지 않았던 것 같다. 새로운 변화는 그
가 완벽한 묘사를 포기했기 때문이 아니라 첫 번째 베네치아 여행에서 받은 인상과
자극 때문에 일어났다.

코모와 베네치아 스케치북에는 〈색채의 시작〉(37쪽)이라는 작품이 있다. 이 작
품의 색상 처리는 같은 스케치북에 있는 수채화 〈지우데카에서 동쪽을 바라보며: 일
출〉(34쪽)의 바탕색과 매우 유사하다. 두 작품 모두 넓은 색 띠를 수평으로 그린 구
조이다. 〈색채의 시작〉에서 부드럽게 채색된 윤곽선 이상의 것을 상상해볼 수 있다.
무엇보다 이 작품에서 색채의 배열을 중립적인 의미로만 볼 수 없다. 수평선을 분명
하게 볼 수 있으며, 옅은 청색은 〈지우데카에서 동쪽을 바라보며: 일출〉과 마찬가지
로 멀리 수평으로 펼쳐진 도시나 해안의 곳을 나타낸 것이다. 아래의 갈색 띠 역시
공간적 역할을 하며 그림의 전경을 만들어낸다. 그림 왼쪽 윗부분에 회색에 가까운
짙은 얼룩에서 화가의 의도를 가장 뚜렷하게 볼 수 있는데, 이것은 하늘의 구름으로
해석할 수 있다.

〈지우데카에서 동쪽을 바라보며: 일출〉에서 터너는 매우 간결한 수법으로 완전
한 풍경을 묘사했다. 가운데 수평으로 펼쳐진 청색 부분에 몇몇 형태를 부여하여 멀
리서 본 첨탑과 건물처럼 보이도록 했으며, 갈색 전경 부분에는 빠른 붓질로 곤돌라
모양의 느낌을 잘 살렸다. 이 작품에서 볼 수 있는 넓은 공간 효과는 원근법적인 크
기의 차이로는 완전히 설명할 수 없다. 청색이 빚어내는 효과가 아니라면 도시의 건

"우리는 언젠가 비버리 만의 해안가를 달려 버 섬
에 갔다.…… 궂은 날씨에 바다에는 강풍이 불고 있
었다. 터너는 그러한 풍경을 즐겼다. 그는 선미에
앉아 바다를 뚫어져라 바라보며 꼼짝도 하지 않았
다. 일행 중 두 명이 배 멀미를 했다. 그렇게 해서
우리는 버 섬에 도착했다. 우리는 간신히 해안가에
도착하여 바람을 피했다. 그러는 동안에도 터너는
침묵을 지키며 폭풍우 치는 바다를 바라보았다. 그
는 사색에 잠겨 한마디도 하지 않았다. 우리가 조
개를 굽는 동안, 터너는 연필을 들고 섬의 정상에
올라가 그림을 그린다기보다는 무언가를 쓰는 것
처럼 보였다. 그가 사나운 폭풍을 어떻게 기록했는
지, 나는 모른다. 그러나 그는 바다의 폭풍에서 이
전에는 보지 못한 무언가를 본 것 같았다."
— 사이러스 레딩

지우데카에서 동쪽을 바라보며: 일출
Looking east from the Giudecca: Sunrise,
1819년
수채, 22.4×28.6cm
런던, 대영박물관

물은 이처럼 멀리 떨어진 것처럼 느껴지지 않을 것이다. 공간적 개념은 원근법적인 크기의 차이에 근거를 두고 있지만, 다른 한편으로는 색채가 주는 인상에 좌우된다. 각각은 비슷한 효과를 내면서 서로를 보완한다. 개방적이고 경쾌한 화법에도 불구하고, 이 작품의 공간 구조는 매우 명쾌하고 분명하다.

간결한 〈색채의 시작〉 역시 매우 강한 공간적 효과를 보여준다. 그러나 이 그림의 넓은 공간감은 오로지 색채에 의한 것이며, 색 띠들 사이의 공간적 관계를 뚜렷하게 식별하기는 쉽지 않다. 그림을 바라볼수록 점점 다양한 해석의 가능성이 떠오른다. 두 가지 해석만 예를 들면 다음과 같다. 하나는 아래의 갈색 띠 부분을 관람자가 서 있는 모래사장, 즉 썰물 때의 해변으로 보는 것이다. 그 뒤로 멀리 넓은 바다가 밝은 하늘을 배경으로 나타난다. 다른 하나는 관람자가 언덕 위에 서서, 멀리 연이은 산맥과 안개 자욱한 계곡을 내려다보는 듯한 공간감이다. 각각의 해석에 대해서는 찬성과 반대 모두가 가능하다. '한 가지' 결정적인 해석은 없으며, 오히려 이 그림은 다양한 해석 가능성으로 열려 있다. 이처럼 열린 색채의 구조는 모호할 뿐만 아니라 해석에 따라 다르게 보인다는 사실을 지적할 수 있다. 여러 가지 해석의 가

산 조르조 마조레: 이른 아침
S. Giorgio Maggiore: Early Morning,
1819년
수채, 22.4 × 28.7cm
런던, 테이트 갤러리

능성이 이 그림에 예기치 않은 생동감을 불러일으킨다.

터너는 이러한 색채 실험을 완전한 것으로 여기지는 않았던 듯하다. 그렇다면 그가 왜 이 위에 계속해서 그림을 그리지 않았는지 여러 가지 이유를 생각해볼 수 있다. 터너가 이 그림을 실패작으로 여겼을 수도 있고, 색조·분위기·비례가 적절하지 않거나 종이 위에 그린 형태가 너무 극단적이라고 생각했을 수도 있다. 아니면 어느 시점엔가 그냥 방치해 두었다가 마땅히 작업을 재개할 이유를 찾지 못한 것일 수도 있다. 단지 우리가 알 수 있는 것은 이후에는 이러한 종류의 색채 습작이 더욱 증가하며, 다른 작품들처럼 매우 조심스럽고 세심하게 보관되었다는 점이다.

여기서 설명한 색채의 구조는 터너가 궁극적으로 회화 형식을 개념화하는 과정으로 설명할 수 있다. 터너의 후기 작품 중 몇몇은 분명 구체적인 풍경을 의도적으로 묘사한 것이 아니다. 터너가 점점 더 자연에 대한 관찰뿐만 아니라 투명한 색채의 효과나 물감의 흐름이나 종이 위에서 물감이 마르면서 남은 흔적 등에 몰두한 것을 알 수 있다. 물론 터너는 물감을 능숙하게 다룰 수 있었지만, 사전에 계획한 절차에 따라 그리지 않았던 것이다. 1820년대 이후에 제작된 많은 일몰 습작 중 하나인〈검은

구름 사이로 지는 해〉(38쪽)는 특별한 일몰 풍경을 그린 것으로 볼 수 있지만, 반드시 그럴 필요는 없다. 이것은 당시 '완벽하다'는 평가를 받았던 〈옥스퍼드, 머튼 칼리지〉(30쪽 위)도 마찬가지다. 이 작품은 미리 드로잉을 한 뒤에 채색을 한 작품으로 뛰어난 감각과 색채를 통해 대기의 느낌을 표현하는 터너의 뛰어난 능력을 다시 한 번 보여준다. 반면 〈검은 구름 사이로 지는 해〉에서는 드로잉의 흔적이 없어 터너가 능숙하게 구사하는 수채화 기법의 순서가 바뀐 것처럼 보인다. 불타는 붉은 태양과 왼쪽 윗부분에 몰려 있는 붉은 구름은 그림 아래에 수평으로 펼쳐진 검은색과 대조를 이룬다. 이 그림을 처음 보면 이 어두운 부분이 한 가지 색으로 칠해진 것처럼 보이지만, 좀더 자세히 살펴보면 검은색에 녹색과 청색이 감도는 것을 알 수 있다.

중앙의 어두운 부분은 그 아래의 좀더 밝은 부분에 대비되어 두드러져 보이며, 그 가운데에는 붉은 점들이 흩어져 있다. 이것은 붉은 태양이 수면에 반사된 것으로 볼 수 있다. 어두운 부분은 수면 위에 비친 수평선의 구름이나 그 그림자로 볼 수 있다. 그러나 그것이 무엇이든 좀더 확실하게 말할 수 있는 것은 어두운 부분을 자세히 관찰할수록 점점 더 명료하게 수평선과 태양을 둘러싼 구름으로 나뉜다는 것이다. 우리의 시선은 이런 식으로 점점 더 멀리 나아가며, 일체의 선원근법적인 구성을 포기하게 된다. 태양 주변의 붉은색과 그 위의 노란색은 먼저 칠한 바탕색임이 분명하다. 터너는 밝은 바탕색 위에 어두운 색을 칠했는데, 밝은 바탕색이 여전히 어두운 색을 뚫고 비치면서 어두운 색과 대조를 이룬다. 이처럼 바탕색이 비치는 효과는 놀라운 깊이감을 만들어내는데, 이것은 자연에서 일어나는 현상과 잘 일치하는 표현법이라고 할 수 있다.

〈옥스퍼드, 머튼 칼리지〉에는 마찬가지로 미리 바탕색을 칠하고 그 위에 다시 물감을 칠해 순간적인 자연 현상을 잘 포착해냈다. 뚜렷한 윤곽선은 여기서 특별한 장소와 특별한 행위의 '한' 순간을 강조하고 있지만 〈검은 구름 사이로 지는 해〉에서 느낄 수 있는 것과 비슷한 깊은 공간감을 여기서도 느낄 수 있다. 앞서 〈색채의 시작〉에서 살펴보았듯이, 색 띠의 배열은 다양하게 해석될 수 있다. 매번 새롭게 해석할 수 있으며, 그림을 새로운 방식으로 보게 한다. 그러한 움직임의 효과는 마치 구름이 실제로 움직이며 뭉쳤다 흩어지는 것처럼 보이기도 하고, 저녁 낙조가 구름에 반사되며 시시각각으로 변화하는 것처럼 보이기도 한다.

앞서 초기 스코틀랜드 수채화에서 살펴본 대기의 모티프가 〈검은 구름 사이로 지는 해〉에서 좀더 강렬한 형태로 나타난다. 그러나 초기 수채화와는 달리, 여기서는 움직임과 정지된 그림 사이의 갈등을 찾아볼 수 없다. 단지 〈검은 구름 사이로 지는 해〉의 회화적 묘사가 1819년에 제작된 〈색채의 시작〉보다 좀더 상세할 뿐이다. 그림에 묘사된 움직임은, 실제로 운동감을 나타내기 위해 산을 흐릿하게 표현했던 초기작의 경우처럼 자유로운 해석의 가능성으로 흐려지지 않는다. 오히려 이 작품은 일몰이라는 사건 그 자체를 형성한다. 그림에서 식별할 수 있는 모든 것은 그림을 통해 직접적으로 체험된다는 원칙이 다시 한 번 성립된다. 그러나 이처럼 순수하게 색채에 근거를 둔 그림으로 많은 모티프를 표현할수록, 터너는 그러한 그림을 그 자체의 의미를 지니는 것으로 보아야 했을 것이다. 그는 이러한 실험을 더욱 더 진전시켰다.

〈불타는 배(?)〉(75쪽)에서는 담황색 종이 위에 검은색과 주황색을 넓게 칠한 다

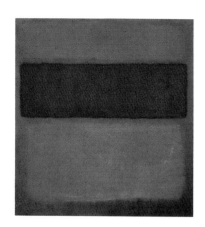

마크 로스코
무제
Untitled, 1963년
캔버스에 유화, 175.2 × 162.5cm
워싱턴, 마크 로스코 재단

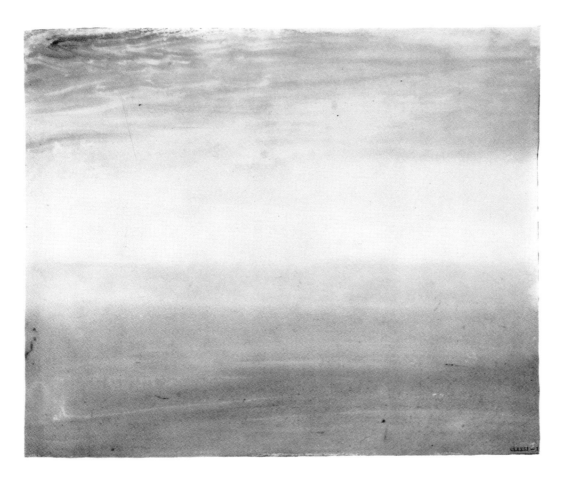

색채의 시작
Colour Beginning, 1819년
수채, 22.5×28.6cm
런던, 테이트 갤러리

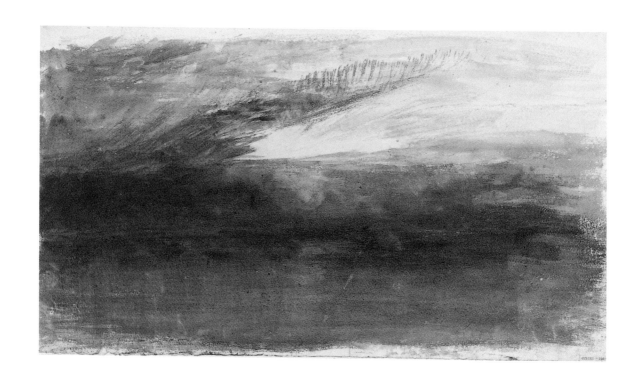

검은 구름 사이로 지는 해
The Sun Setting among Dark Clouds,
1826년경
수채, 27.5×46.8cm
런던, 테이트 갤러리

음 마르기 전에 대담하게 닦아내는 수법을 써서 그림의 오른쪽 부분에는 붓놀림에 씻겨나간 물감의 흔적만 남아 있다. 비교적 뚜렷한 붓 자국이 남아 있는 왼쪽의 검은 형상을 배로 볼 수 있으며, 오른쪽 부분은 불타는 연기처럼 뿌옇게 번져 있다. 물감이 마르면서 남은 흔적과 아직 마르지 않은 중심부를 물기 없는 붓으로 닦아낸 매우 간결한 수법을 볼 수 있다. 이러한 요소로 그림의 밝은 여백을 전경에서 출렁거리는 파도에 반사된 빛으로 해석할 수 있다.

이러한 기법은 더 이상 대상을 완벽하게 묘사하려는 노력으로 볼 수 없다. 관람자는 색채와 역동적인 형태의 구성을 통해 좀더 일반적인 특성, 즉 바다의 일몰이나 화재 같은 효과를 목격하게 된다. 이러한 작품은 매우 독창적인 습작이다. 관람자는 그림을 통해 역동적인 움직임을 직접적으로 체험할 수 있으며, 이러한 작품이 아니고서는 체험할 수 없는 자연의 현상을 그림을 통해 직접 목격하게 된다. 터너는 이미 초기에 여러 가지 기법을 연구하여 나무의 색을 진짜처럼 재현했을 뿐만 아니라 파란색과 노란색의 상호 작용으로 나무의 녹색은 물론 빛과 음영의 효과까지 낼 수 있었다. 이렇게 하여 1830년대 대부분의 관람자들이 기대한 것과는 매우 다른 색채와 음영의 효과를 보여주는 회화가 나타났다. 이러한 작품은 오늘날에도 '예비적인' 습작으로 여겨지고 있으며, 묘사적인 과정의 중간 단계로 평가된다.[20] 이러한 작품 가운데 1834년경에 제작된 〈호수 또는 강 위의 건물 습작〉(41쪽)을 살펴보자.

이 작은 그림에서 터너는 간단한 색채와 개략적인 형태로 건물을 묘사했다. 그림의 옅은 보랏빛 배경은 왼쪽의 짙은 노란색과 오른쪽의 붉은색 사이에 깊이감을 더욱 강조한다. 배경은 전체적으로 한 번 씻어낸 듯한 옅은 보랏빛이다. 붉은색은

그림의 오른쪽으로 이어지지만, 노란색은 왼쪽 아래의 청색으로 막혀 있다. 노란색과 청색은 연결되어 있지만 뒤섞여 녹색이 되지는 않았다. 그림 윗부분의 짙은 색채는 아래로 갈수록 점점 옅어진다. 물론 이 그림을 달리 해석하여 건물과 물, 그리고 물에 비친 그림자를 표현한 것이라고 볼 수 있다. 그러나 그럴 경우 이 그림의 밀도와 부피가, 건물의 형상에서 비롯된 것이 아니라 이처럼 압축된 색채의 구성에서 창출된 직접적인 효과라는 사실을 지나치기 쉽다. 이 그림은 오직 이러한 색채 구성을 통해서 건물의 형상을 연상시킨다. 회색 종이 위의 색채는 그 자체로 빛나는 듯하다. 더 이상 태양이 빛의 근원일 필요는 없다. 색채가 그림의 주인공이 되고, 건물의 형상은 보조적인 역할에 그친다.

 1840년경에 제작된 후기의 일몰 습작(45쪽)도 같은 방식으로 설명할 수 있다. 관람자는 순수한 색채, 즉 해가 질 무렵 대기의 붉은빛이 하늘 전체에 퍼지면서 구름마저 붉게 물들이다가 마침내 사라지는 일몰의 과정을 목격하게 된다. 이러한 과정에 참여하는 동안 관람자는 자연의 현상을 직접 체험하고, 그림을 통해 자연의 본질을 깨닫게 된다.

스태파 섬, 핑갈의 동굴
Staffa, Fingal's Cave, 1832년
캔버스에 유화, 90.9 × 121.4cm
뉴헤이븐, 예일 영국 미술 센터, 폴 멜런 컬렉션

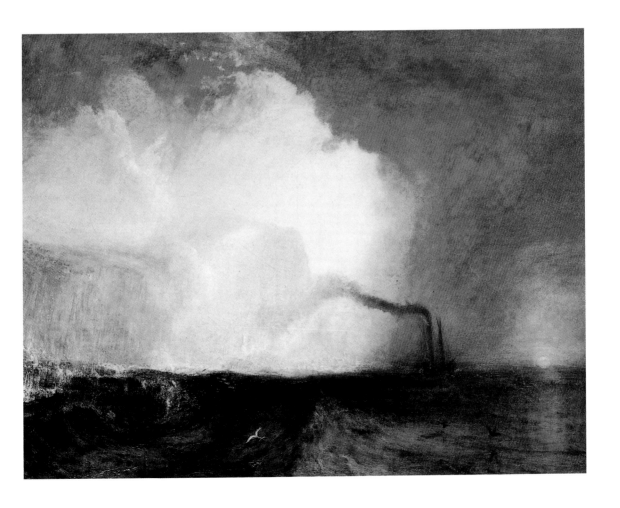

궁극적인 단계에 도달한 터너의 수채화를 살펴보면, 자연 현상의 일반적인 법칙을 특별한 장소와 시간에 연결시키려는 시도를 발견할 수 있다. 예를 들면 후기의 스위스 수채화 연작 중 〈푸른 리기 산〉을 그릴 때 칠십 세의 터너는 초기 회화 양식을 다시 시도했다. 여기서 그는 풍경화에 등장하는 전형적인 인물처럼 전경의 새들과 보트를 매우 자세하게 묘사했다. 그러나 그러한 묘사가 전경의 명확한 재현에 완전히 통합되지는 않았다. 오히려 터너는 수면의 모티프로 그러한 불명확성을 드러나지 않게 덮어버렸다. 개별적인 요소들은 떠도는 것처럼 보이고, 섬세한 청색 바탕 위에 그린 산은 호수와 제방을 뒤덮은 안개처럼 비현실적이다.

터너가 스케치를 '공식적인' 유화 작품을 위한 습작이 아니라 독립적인 작품으로 그린 것처럼 보이는 시기가 있다. 돌이켜보면 1818년 최초의 이탈리아 여행 이후 그의 스케치에는 그의 회화에 전체적으로 나타나는 변화의 징조가 드러나 있지만, 초기 유화에서도 커다란 예술적 도약을 볼 수 있다.

〈눈보라: 알프스를 넘는 한니발과 군대〉(21쪽)가 그 예이다. 1812년에 전시된 이 유화는 '하나의' 단일한 효과를 노리고 있다. 바위산을 배경으로 계곡 아래로 풍경이 펼쳐지고 있으며, 깎아지른 절벽이 그림의 오른쪽과 가운데에 솟아 있다. 역광의 짙은 구름 아래로 눈발이 비스듬히 쏟아져 내리면서 화면을 온통 어둡게 뒤덮고 있다. 태양이 멀리 후경과 오른쪽에서 쏟아져 들어오면서 소용돌이치는 눈보라를 비추고 있다. 붉은 태양 위로 어두운 구름이 둥글게 드리웠다. 카르타고인의 행렬이 오른쪽 아래에서 왼쪽 끝으로, 다시 원경으로 이어져 있다. 바로 앞의 전경에는 이미 죽은 것처럼 보이는 여자를 향해 칼을 치켜든 병사가 있고 한 남자가 이를 막고 있다. 어떤 사람들은 기진하여 쓰러졌거나 웅크리고 있고, 어떤 사람들은 군대의 행렬을 감시하고 있다. 어떤 동물은 이미 죽어 있다. 행군하는 군대의 행렬이 흩어진 것이 아니라 사방으로 흩날리는 눈보라에 뒤덮여 있다.

제목 자체가 그림의 중심적인 사건이 눈보라임을 강조하고 있다. 그러나 이 그림에 나타나는 효과는 〈칼레 부두〉(26/27쪽)에서 볼 수 있는 것과는 매우 다르다. 1803년에 제작된 〈칼레 부두〉에서 문제는 요동치는 풍경과 그림의 정적인 특성 사이에서 발생하는 모순이었다. 반면 이 그림의 문제는 폭풍우 치는 풍경의 극적인 묘사도 아니고 혹독한 날씨에 고통받는 인간들도 아니다. 인물은 오직 전경에서만 부분적으로 드러날 뿐이며, 그림 전체를 빛과 어둠의 거대한 구조가 지배하고 있다.

근경의 상세한 묘사에도 불구하고 그림 전체의 강력한 효과, 즉 전체 장면을 '파노라마식 정경'으로 통합하는 효과는, 이 그림의 빛과 어둠의 구조가 휘몰아치는 구름과 급변하는 빛을 보여줄 뿐만 아니라 마치 그 자체가 요동치는 것처럼 보이기 때문에 나타나는 현상이다. 빛과 어둠의 상호 작용 그 자체가 극적인 효과를 만들어냈다. 그림의 왼쪽 아래에서 시작된 어두운 부분이 오른쪽 3분의 1 지점에서 위로 상승하며 그림의 위쪽 끝까지 연결되면서 그림 전체를 지배하는 하나의 커다란 요소를 형성했다. 넓고 검은 띠가 왼쪽 아래에서 시작하여 오른쪽으로 크게 반원형을 그리며 올라갔다가 다시 내려오며 흩어진다.

터너는 직접 뇌우를 관찰하며 이 작품에 대한 영감을 얻었다고 한다. 실제로 이 작품은 일기의 변화를 사실적으로 묘사한 것으로 볼 수 있다. 그러나 이 그림에서는 구체적으로 볼 수 있는 회화적 구조가 극적인 상황 묘사와 함께 관람자를 압도하는

호수 또는 강 위의 건물 습작
Study of Buildings above a Lake or River,
1834년경
회색 종이에 수채, 13.9 × 19cm
런던, 테이트 갤러리

효과를 만들어내고 그러한 효과가 본질적인 작용을 일으키는 듯하다. 이 작품은 더 이상 영웅적인 신화를 그린 작품처럼 그림의 모티프를 상상으로 재현하거나 묘사하지 않았다. 다채로운 빛과 어둠의 요소가 풍경과 인물 등 재현적인 요소를 포함하기 시작했다. 그러나 여기서 설명한 터너의 회화 원칙은 아직 완전히 성숙한 단계에 도달하지 않았다. 전경의 몇몇 인물은 그림의 전체적인 형태에서 두드러지는 묘사적인 특성을 보여준다. 전체적으로 〈눈보라: 알프스를 넘는 한니발과 군대〉는 터너의 급진적인 변화를 보여주는 작품으로, 그가 처음으로 직접적인 그림의 효과를 통해 관람자가 그림의 사건을 직접적으로 체험하도록 한 작품이다.

　〈바티칸에서 본 로마〉(30쪽 아래)는 복잡한 선원근법에 능통한 터너의 실력을 유감없이 보여주는 드로잉이다. 따라서 터너가 이러한 드로잉에서 시작하여 대형 회화 〈바티칸에서 본 로마, 라 포르나리나와 함께 회랑을 장식할 그림을 준비하는 라파엘로〉(31쪽)를 그렸다는 사실은 주목할 만하다. 특히 이 그림의 전경은 매우 복잡하게 구성되어 있고, 공간 구성도 명료하지 않다. 라파엘로가 기대어 서 있는 난간은 앞으로 기울어진 것처럼 보인다. 여기에서 어떻게 그림의 왼쪽 부분이 연결되는지도 알 수 없다. 그림 앞부분에 여러 그림이 펼쳐져 있고, 붉은 천을 씌운 탁자를 볼 수 있다. 그러나 이 탁자가 어디에 어떻게 놓여 있는지 알 수 없으며, 이것이

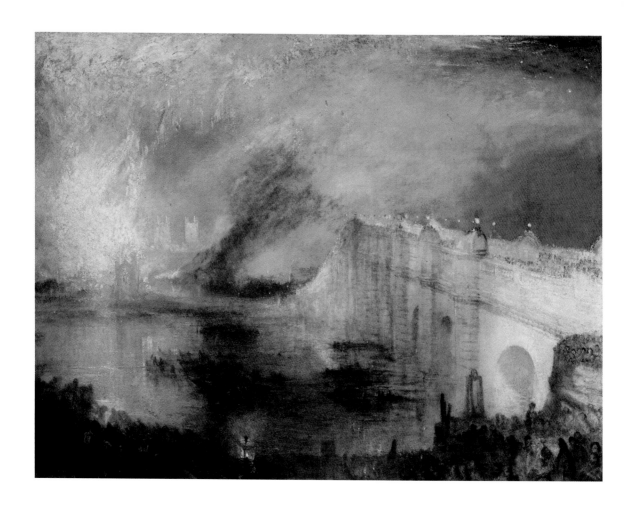

불타는 국회의사당, 1834년 10월 16일
The Burning of the Houses of Lords and Commons, 16th October, 1834, 1835년
캔버스에 유화, 92×123cm
필라델피아 미술관, 존 H. 맥파던 컬렉션

탁자인지 계단인지도 분명하지 않다. 두 인물의 머리 높이가 다르다는 사실도 비슷한 혼란을 불러일으킨다. 여기에 묘사된 대로라면 여성 인물은 너무 작아 주변의 공간 체계에서 동떨어진 것처럼 보인다. 마찬가지로 그림 왼쪽의 전경에서 그 뒤의 건물로 이어지는 공간은 완전히 단절된 것처럼 보인다. 왼쪽에 높은 건물의 정면은 소실점을 향해 일정하게 수렴하는 선들을 보여주지만, 이 선들은 하나의 소실점에서 만나지 않는다.

이러한 불일치는 원근법적 구성이 완전하지 않기에 어떠한 공간적 개념도 수립할 수 없다는 사실을 환기시킨다. 이처럼 전통적인 공간 구성법에서 벗어난 요소는 1820년 이 작품이 전시될 당시에도 지적된 바 있다. 그러나 이것을 원근법 전문가가 저지른 구성상의 실수라고 보기는 어렵다. 왜냐하면 터너는 〈불타는 국회의사당, 1834년 10월 16일〉(42쪽)에서 더욱 극단적인 모습을 보여주기 때문이다.

템스 강의 커다란 다리는 이 작품의 공간을 구성하는 결정적인 요소가 되어 그림의 오른쪽 절반을 차지하고 있다. 공간 구성에서 터너는 더 이상 전통적인 법칙을 따르지 않았다. 밝은 흰색으로 빛나는 다리는 선원근법을 바탕으로 그린 듯하지만, 붉게 타오르는 왼쪽 부분은 원근법의 사실적인 경계를 넘어선 듯하다. 물론 이러한

양식을 전통적인 원칙에 따라 평가하는 것은 무의미하다. 이 그림의 형식적 구성은 회화적 공간감을 묘사하려는 터너의 노력을 보여주는 것이 아니기 때문이다. 이러한 작품과 이후 터너의 모든 작품에서 볼 수 있는 통일성은, 더 이상 체계적인 원근법으로 가상의 공간감을 만들어낸 것이 아니라는 사실을 지적해둘 필요가 있다. 그리고 이 작품은 이례적인 구성과 스펙터클한 장관을 주제로 한 최초의 그림이기도 한다.

터너는 직접 템스 강에 배를 띄우고 야간에 일어난 국회의사당의 화재를 관찰했다. 불빛이 반사된 강 위에 배들이 떠 있다. 국회의사당은 불길에 휩싸여 있고 불길은 하늘 높이 치솟아올랐다. 붉은 불길은 오른쪽 다리 위로 뻗어나가고, 그 뒤로 회백색 연기가 떠돌고 있다. 오른쪽 위의 아주 작은 부분에서만 어두운 밤하늘을 볼 수 있다. 전경에 군중이 무리 지어 모여 있고, 일부는 다리 위에서 불을 구경하고 있다. 그림은 급박한 화재의 상황을 보여준다. 왼쪽에 뜨겁게 솟아오르는 화재의 열기가 오른쪽의 흰 석조 다리와 선명하게 대조를 이룬다. 불길은 너울거리며 솟아오르고 이와 함께 검은 연기가 피어오르며 대조를 이룬다. 몰려든 군중은 서로 떠밀며 불안하게 웅성거리고 있다. 간략하게 형태만 암시된 배들은 다리 아래의 아치에서 미끄러져 나오면서 뭉쳤다가 흩어지기를 반복한다. 웅성거리는 군중과 급작스러운 움직임이 매우 극적으로 표현되어 있으며 하얀 다리와 그 위에 드러난 파란 하늘의 부동성과 대조를 이룬다. 그러나 다리 자체가 투명하게 떠도는 것처럼 보이는데, 그것은 위에서 설명한 대로 명확한 공간 구성이 결여되어 있기 때문이며 또한 다리 아랫부분과 왼쪽 부분이 강 위에 희미하게 그려진 배들처럼 주변 환경에 녹아 들어갔기 때문이다.

이러한 설명은 다른 세부 묘사에도 적용된다. 세부적인 묘사는 그림 전체의 순간적인 상황에서 극히 일부만 나타나 있는데, 몇몇 사람들의 머리, 가로등, 뱃머리 등을 알아볼 수 있다. 터너는 이러한 세부묘사를 임의적으로 그려 넣은 것과 마찬가지 방식으로 그림 전체에서 그러한 세부묘사를 식별하는 것을 관람자의 상상에 맡겼다. 재현적 관점에서 볼 때, 그림에 묘사된 인물과 사물은 극히 부분적으로만 알아볼 수 있으며 공간적인 설명도 부족하다. 앞서 언급한 대로 원근법적 구성을 점점 더 제거해가는 것이 우연한 사건이 아니라 회화의 공간 재현에 부과된 의무사항을 전체적으로 없애가는 과정이라는 것이 더욱 분명해진다. 기존의 공간감을 기대할 수 없는 방식으로 그림 전체를 묘사하는 터너의 재현 기법을 인식할 수 있다. 더욱이 이처럼 모든 것을 공간적 정의에서 분리해내는 작업은 그림에 묘사된 세계에만 한정된 것이 아니었다. 터너는 닫힌 구성의 원칙 그 자체에 의문을 제기했다. 각각의 부분이 모두 임의적으로 묘사된 것처럼 보이는 그림은 더 이상 그 자체로 영속성을 지닌 것으로 볼 수 없다.

이러한 특성은 이미 초기작의 배경에서도 나타났다. 그러나 우리는 그림의 배경을 그린 외적인 양식만 살펴보았다. 초기작에서 그러한 개방성이 나타날 때는 언제나 〈칼레 부두〉(26/27쪽)처럼 다른 구성 요소와 통합되어 있었다. 배들의 위치, 기울어진 돛의 배열, 오른쪽과 왼쪽의 검은 구름, 그 사이에 드러난 높은 하늘의 밝은 색, 하얗게 부서지는 파도, 그리고 그 가운데 흰 돛 등은 완벽한 구성을 이루고 있으며, 그러한 구성 내에서 각각의 요소는 다른 요소와 대응을 이루고 있다.

색채 습작: 불타는 국회의사당
Colour Study: The Burning of the Houses of Parliament, 1834년
수채, 23.3×32.5cm
런던, 테이트 갤러리

일몰
A Sunset, 1840년경
수채, 24.8×37cm
런던, 테이트 갤러리

〈불타는 국회의사당, 1834년 10월 16일〉(42쪽)에서는 불타는 건물의 노란색 부분이나 오른쪽 하반부를 채우고 있는 흰색 다리는 대응을 이루지 않는다. 시험 삼아, 그림 가운데 다리 교각의 수직면을 기준으로 그림의 오른쪽과 왼쪽을 가려보자. 오른쪽을 가려보면 왼쪽 부분은 그 자체로 완전한 수직 구도의 그림이 된다. 밝게 타오르는 불길은 다리 끝의 밝은 부분과 대조를 이룬다. 오른쪽 위로 올라가는 다리 끝 부분의 윤곽선은 역시 오른쪽 위로 피어오르는 검은 연기와 대응을 이룬다. 검은 연기는 그림 왼쪽 아래의 어두운 군중과 관련된다. 반면 그림의 왼쪽을 가리고 오른쪽 부분만 살펴보면 그러한 호응을 찾아볼 수 없다. 다리만 크게 그린 오른쪽 부분은 그림의 왼쪽 부분과 완전히 동떨어진 것으로 보인다. 전통적인 관점에서 서로 호응을 이루지 않는 두 부분을 연결해볼 수 있는 유일한 방법은 그림 아랫부분의 강기슭에서 시작하여 위로 크게 휘어지는 커브일 것이다. 더욱이 이 커브는 그림의 왼쪽 끝으로도 닿아 있다. 커브는 그림의 왼쪽 모서리를 따라 살짝 위로 올라가고, 오른쪽으로는 다리의 노랗게 밝혀진 부분으로 이어진다. 물 위에 비친 노란색 부분에는 섬처럼 보이는 검은 배들이 있지만 정확한 형태를 알 수는 없다.

　　이러한 설명으로 이 그림이 닫힌 체계로 구성되지 않았다는 사실을 충분히 입증할 수 있었으면 한다. 터너의 이전 작품은 이미 이러한 특징을 내포하고 있었다. 터너가 건축가 존 손의 골동품 컬렉션을 위해 설계한 기이한 건물 그림을 살펴보자. 이 그림은 커다란 아치가 있는 건물을 부분적으로 보여준다. 그러나 그림은 결정적인 공간을 보여주지는 않는다. 당시 터너가 이런 식으로 사실적인 묘사에서 벗어났다는 것은 충분히 도발적인 일이다. 왜냐하면 이것은 그가 앞에서 설명한 사실적인 재현, 사실주의와 사진의 시대를 알리는 일반적인 재현의 경향에 저항하기 시작했다는 것을 의미하기 때문이다. 그림의 일관된 구성을 포기했다는 것은 미술의 모든 전통을 거부했다는 것을 의미하기도 했다.

　　〈눈보라: 알프스를 넘는 한니발과 군대〉(21쪽)에서 관람자는 이미 회화적 구조 그 자체를 상당 부분 움직임으로 체험할 수 있었다. 〈불타는 국회의사당〉에서 열린 구조의 움직임 자체가 그림의 모티프가 되었다는 것을 알 수 있는데, 이러한 사실이 그림에 묘사된 것과 상충되지는 않는다. 왜냐하면 이 그림에서는 모든 묘사가 사라진 것처럼 보이기 때문이다.

　　이상에서 살펴본 것처럼 터너의 예술적 발전은 닫힌 회화 형식에서 열린 형식으로 발전해갔다. 그림의 속성상 이러한 개방성을 하나의 체계로 규명할 수 없다. 열린 회화 형식은 회화적 체험으로 관찰할 수 있는 것이며 매번 새롭게 회화를 재구성한다. 그러나 다음 장에서는 이러한 새로운 그림 형식을 좀더 면밀하게 살펴보기 전에 다른 주변적인 요소를 먼저 살펴보고자 한다.

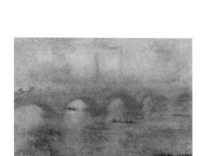

클로드 모네
안개 속의 워털루 다리
Waterloo Bridge in Fog, 1899~1901년
캔버스에 유화, 65 × 100cm
상트 페테르부르크, 에르미타슈 미술관

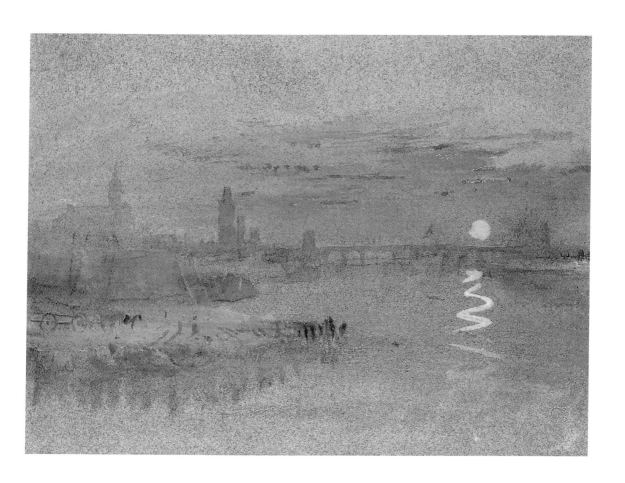

해질녘의 강변 마을
A Town on a River at Sunset, 1833년경
청색 종이에 수채, 13.4 × 18.9cm
런던, 테이트 갤러리

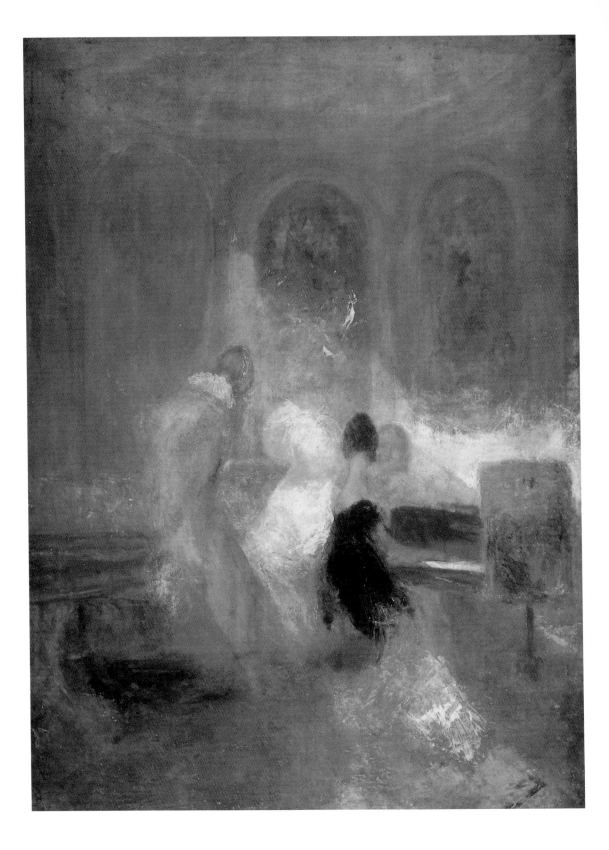

터너의 세계: 착상과 회화적 실현

관람자는 그림에 묘사된 세계를 체험하는 동시에 예술가가 마음속으로 구상한 세계를 체험한다. 대개 예술의 영역 이외의 기록, 환경, 당시의 상황을 살펴보면 예술가의 생각에 대해 많은 것을 알 수 있다. 그러나 터너의 경우, 관람자는 거듭해서 작품 그 자체로 되돌아갈 수밖에 없다. 그 이유는 터너가 작품을 매우 개인적인 관찰을 통해 그렸다는 데 있다.

터너는 자신이 추구한 것을 언어로 표현하지 않았다. 그는 오직 회화를 통해서만 세상에 대한 자신의 생각을 표현하거나 자신을 정의했던 듯하다. 터너가 매우 중요하게 여긴 왕립 아카데미와 관련된 일을 제외하고, 터너는 점점 더 대중적인 삶에서 멀어져갔다. 말년에 그는 사는 곳조차 알리지 않았으며, 부스 제독이라는 가명을 쓰기도 했다. 터너는 사생아였던 두 딸은 물론 아이들의 어머니 세러 댄비와도 연락하지 않았다. 터너를 돌보던 아버지가 죽자 그의 삶은 더욱 기이해졌다.

단지 몇몇 지인들만 그의 작업실에 출입할 수 있었으며, 작업실은 점점 더 황폐해졌다. 그는 점점 더 기이하게 행동했다. 그를 모르는 사람들은 그가 미쳤다고 여겼다. 몇몇 사람들은 그가 매우 뛰어난 관찰력을 지녔으며, 아이들을 좋아하고, 은근한 유머 감각을 가졌다고 전하고 있다. 그는 계속해서 조롱의 대상이 되었지만 그에 대해 별다른 반응을 보이지 않았다. 심지어 존 러스킨이 그의 예술을 열정적으로 옹호했을 때도 기껏해야 몇 마디 지나가는 말을 흘렸을 뿐이다.

화가가 인물을 그리는 방식을 보면 그 자신을 포함한 인간에 대한 화가의 태도를 알 수 있다. 초기의 자화상을 제외하고(9쪽)[21] 터너가 자화상을 그리지 않았다는 사실은 중요하다. 페트워스에서 그린 몇 점의 스케치만이 예외적으로 남아 있다. 이에 대해 다음 장에서 자세히 살펴볼 것이다. 터너는 인물을 주변 세계와 함께 묘사하는 것을 중시한 듯하다.

이러한 특성은 최초의 수채화에 이미 분명히 나타나 있다. 인물이 풍경의 필수적 요소로 그 장소에서 일어나는 사건을 나타내고 있다. 터너는 개별적인 인물보다 전형적인 인물에 관심을 보였다. 그의 많은 그림에 소박한 즐거움이 표현되어 있다. 그가 사람들 사이에 일어난 사건을 주 모티프로 그리는 경우는 거의 없었다.

그러나 1830년대 초에 그린 작품 중 하나는 매우 예외적인 것으로, 대개 『베니스의 상인』 중 한 장면을 묘사한 것으로 간주되고 있다.[22] 여기서 살펴볼 것은 간단한 붓질 몇 번으로 달밤의 베네치아 저택, 수로 위의 작은 다리, 다리 아래의 아치 통로 등을 그려낸 간결한 표현 수법이다. 계단에는 한 명 또는 두 명의 기타 연주자

구애
The Bivalve Courtship, 1831년
연필, 8.5×11cm
런던, 테이트 갤러리

48쪽
음악회, 페트워스
Music Party, Petworth, 1835년
캔버스에 유화, 121×90.5cm
런던, 테이트 갤러리

가 있다. 젊은 여인 두 명이 실내복 차림으로 창가에 서 있다. 오른쪽 여인은 앞으로 몸을 내밀어 달빛 아래에서 머리를 빗고 있다. 다른 여인은 그 뒤의 어둠에 가려 있다. 그러나 여기서 터너의 관심은 특유의 세부 묘사로 전체적인 분위기를 만들어내는 데 있다. 그림을 지배하는 전체적인 분위기가 창조되었다. 사람들 사이에 일어나는 사건은 이러한 장소를 표현하는 수단이 된다. 즉 이 그림에는 베니치아풍 회화의 분위기가 펼쳐져 있는 것이다.

터너의 수채화 작품 중 하나는 리즈 시의 파노라마 정경을 보여준다. 연기가 솟아오르는 굴뚝과 단조로운 건물들은 산업혁명의 산물이다. 터너는 몇몇 인부들이 짐을 지고 언덕을 오르는 모습을 묘사했다. 벽돌공은 길가 벽에 벽돌을 바르고 있다. 인부들은 누군가가 지켜보고 있다는 사실을 알지 못한 채 완전히 일에 몰두해 있다. 터너는 이 수채화를 가볍게 그린 듯하지만, 이 그림에는 도시의 노동 환경의 특징이 잘 나타나 있다. 그러나 여기서도 터너가 관심을 기울인 것은 인물이 아니라 인물의 행동이다. 그는 인물을 성실하게 묘사했지만, 일정하게 객관적 거리를 유지하고 있다.

반면에 축제의 풍경을 그린 그림은 매우 다른 특성을 보여준다. 그러한 작품 중 〈새장 이야기를 들려주는 보카치오〉는 상상화로 터너는 영국식 정원을 배경으로 보카치오와 그의 이야기를 듣는 아름다운 여인의 모습을 묘사했다. 후경에는 자신의 후원자였던 존 내시 경의 시골 영지에 있는 이스트 카우스 성을 연상시키는 풍경을 그렸다. 인물들은 풀밭 여기저기에 흩어져 있으며, 빛과 그림자가 끊임없이 변화하는 효과를 자아내고 있다. 인물의 얼굴과 다양한 자세, 옷은 그림 전체에 경쾌한 분위기를 자아낸다. 그러나 인물들은 그림의 구조와 완전히 무관하게 묘사되어 있다. 이처럼 터너가 인물을 그리는 경우 인물은 종종 경직된 자세를 취하고 있다. 인물은 서 있거나 기대 있는 대신, 무게를 상실한 것처럼 보인다. 모든 인물이 주변 경치보

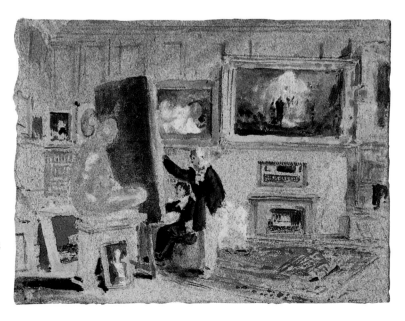

페트워스: 서재에서 그림에 대한 이야기를 나누는 두 남자 Petworth: The Old Library, with two men discussing a picture,
1830년경
청색 종이에 수채, 14×18.9cm
런던, 테이트 갤러리

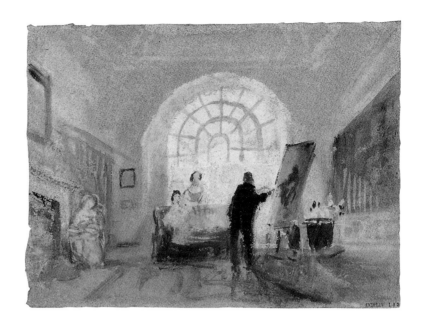

페트워스: 터너와 찬미자들(서재)
**Petworth: The Artist and his Admirers
(The Old Library)**, 1830년경
청색 종이에 수채, 14×18.9cm
런던, 테이트 갤러리

다 강조된 느낌이다. 여기서 터너가 인물을 풍경과 다른 방식으로 묘사하고 있다는 것을 알 수 있다. 터너는 전체 풍경을 하나의 인상으로 그리기보다 각각의 인물을 개성 있게 묘사하려고 한 듯하다. 인물이 등장하는 그림 중 1830년에 기억에 의지하여 그린 토머스 로렌스 경의 장례식 장면이 있다(95쪽). 이 그림은 이상한 느낌을 준다. 후경에 줄지어 나오는 흐릿한 사람들을 제외한 인물들은 모두 장난감 병정처럼 보인다. 장례 의식의 특성 때문에 이렇게 그렸을 수 있다. 그러나 몇몇 예외적인 경우를 제외하고, 터너는 이후 인물이 있는 풍경을 그리지 않았다.

이러한 사실로부터 터너의 인물 묘사에는 풍경화와 달리 도식적인 표현이 자주 나타난다는 것을 알 수 있다. 그런 점에서 작품 자체로는 그다지 중요하지 않지만 중요한 징조를 나타내는 몇몇 세부 사항에 대해 살펴볼 필요가 있다. 굴 까는 여자를 그린 작은 스케치(49쪽)가 그 예이다. 굴 까는 여인은 상반신을 반쯤 비튼 자세로 관람자에게 등을 보이고 앉아 있다. 그녀는 머리를 올렸거나 모자 속에 밀어 넣은 것 같다. 그림 앞부분은 좌우가 잘 맞지 않는다. 여인의 목덜미가 드러나 있고 어깨는 급작스럽게 아래로 떨어진다. 터너가 그린 여성 인물화에 등장하는 여성은 대부분 이런 모습이다.

실제로 〈음악회, 페트워스〉(48쪽)에서도 이러한 여성 인물을 볼 수 있다. 이 작품과 이후의 페트워스 수채화 스케치에서, 공간과 인물의 관계는 풍경화의 인물과 동일한 방식으로 나타난다. 인물들은 부드러운 붉은색 배경에 병합된 것처럼 보인다. 인물들의 머리만 간신히 알아볼 수 있으며 나머지 윤곽선은 부분적으로 겹쳐져 명확한 형태를 알 수 없다. 따뜻한 색채로 구성된 이 그림은 매우 조화롭게 보인다. 방은 충만하게 가득 차 있고, 관람자는 밖에서 그림을 들여다보는 것이 아니라 그림의 분위기에 직접 참여하는 것처럼 느낄 수 있다. 그림의 부분적인 요소들은 분명하지 않지만, 인위적으로 꾸민 느낌은 찾아볼 수 없다. 상상의 방이나 그림 속 어디에

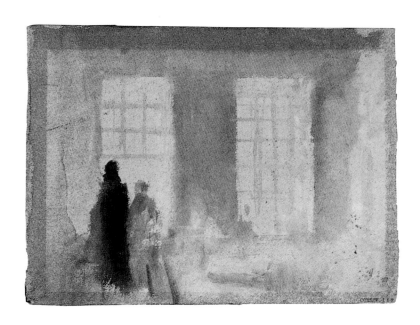

페트워스의 실내
Interior at Petworth, 1830년경
청색 종이에 수채, 13.9×19cm
런던, 테이트 갤러리

서도 인물의 정확한 위치를 알 수 없다. 인물은 편안하고 부드럽게 떠도는 것처럼 보인다. 터너는 인물을 실내 공간에 융합시켰을 때에만 인물이 있는 풍경을 성공적으로 그릴 수 있다는 것을 알 수 있다.

풍경화에 인물을 그리는 데 있어 터너는 당시의 회화적 관행을 따랐다. 그러나 터너의 풍경화에서 인물은 예를 들면 카스파 다비트 프리드리히의 풍경화에 등장하는 인물처럼 중요한 의미를 띠지는 않는다(76쪽). 프리드리히의 풍경화에는 자연에 대해 사색하는 인물이 지속적으로 등장한다. 따라서 그림 속 인물은 그림 밖의 관람자와 동일한 입장에 있다. 관람자는 그림 속 인물을 그림의 필수적인 부분으로 여긴다. 관람자는 그림에 묘사된 자연을 볼 뿐만 아니라 자연이 묘사된 방식을 함께 본다. 그러나 프리드리히의 회화에서 그림 속 인물이 보는 자연은 어떤 부분도 명확하게 드러나지 않는다. 그림 속 인물은 그러한 자연을 마주한 모습으로 그림에 등장한다. 따라서 프리드리히의 그림에서 장엄한 자연은 간접적으로만 체험할 수 있다. 그것은 언제나 내적 체험의 재현이며, 자연 그 자체라기보다 내적 체험이 반영된 자연이라고 할 수 있다. 반면에 터너의 경우 그림 속 인물은 그림에 묘사된 자연의 형식적 문맥 속에 융합되어 있다. 그의 후기작에서 인물은 언제나 그룹으로 등장하며 그림 속 자연에 융합되어 있다. 예를 들어 〈축제의 해변, 베네치아?〉(55쪽)에는 인물의 형상이 희미하게 암시되어 있을 뿐이다. 그들이 배 위에 있는지 아니면 부둣가에 있는지조차 알 수 없다. 인물의 전체적인 움직임, 물에 비친 그림자, 다양한 색채만을 희미하게 알아볼 수 있다. 개별적인 인물은 멀리서 본 것처럼 그 얼굴을 알아볼 수 없다. 우리는 이미 〈그리종의 눈사태〉(15쪽)에서 터너가 당시 풍경화에 관습적으로 등장하는 인물을 없애버렸다는 것을 살펴보았다. 관람자가 그림을 통해 깨닫는 것 자체가 그림의 의미가 된다면, 인물은 더 이상 필요하지 않다. 터너의 그림에서 우리는 세상에 대한 터너의 시각을 보는 것이 아니라, 우리 자신이 그림을 관찰하면

서 그림에 대한 시각적 체험을 인식하게 된다.

1798년 이후 왕립 아카데미에 작품을 전시한 화가들은 전시 도록에 그림에 대한 인용문이나 시를 덧붙일 수 있었다. 터너만큼 이 제도를 잘 활용한 예술가는 없을 것이다. 터너는 그림에 대한 시를 지었다. 처음에는 그림에 대한 주석처럼, 묘사한 풍경에 대한 적절한 의미를 설명하는 시를 지었다. 터너가 자작시를 붙인 첫 번째 작품은 〈아폴론과 피톤〉이었다. 터너의 시는 대체적으로 음울한 서사시의 특징을 보여준다. 당시 관례에 따라 터너는 〈눈보라: 알프스를 넘는 한니발과 군대〉처럼 부제를 붙이거나, 이후 많은 작품에 '헛된 희망'처럼 긴 서사시를 지어 붙이기도 했다. 그러나 이 시의 전문은 남아 있지 않으며, 그림 아래에 적혀 있던 몇 구절만 남아 있다. 이 시는 전체적으로 염세적인 회의론자의 어조를 띠고 있다. '헛된 희망'에서 터너는 좀더 높은 것을 향한 인간의 욕망이 어떤 종말을 맞는지를 표현한 듯하다. 시의 내용을 살펴보면 〈눈보라: 알프스를 넘는 한니발과 군대〉가 모스크바 공략에 나선 나폴레옹을 비유하고 있다는 것을 알 수 있다. 〈죽은 자와 죽어가는 자를 배밖으로 던지는 노예선〉(90/91쪽)이 노예제도를 비판한 그림이라는 것은 오직 그림에 덧붙인 시를 통해서만 알 수 있다.[25] 당시 이 그림은 상당히 화제가 되었다. 그림에 대한 이런 주석을 통해 터너의 전기적인 일면을 엿볼 수 있다. '헛된 희망'에서 느낄 수 있는 체념의 분위기는 터너의 내면적 은둔과 회화 세계의 은둔과도 일치한다. 게다가 그의 말기 스케치 중 하나인 〈모든 희망을 잃은 범선〉(74쪽)에 반쯤 물에 가라앉은 난파선을 그리고 거의 읽을 수도 없게 "모든 희망을 잃은 배가 떠 있다"라는 시구를 써넣은 것을 보면 감동하지 않을 사람이 없을 것이다.

폴리페모스를 조롱하는 오디세우스 — 호메로스의 오디세이아
Ulysses deriding Polyphemus—Homer's Odyssey, 1829년
캔버스에 유화, 132.5 × 203cm
런던, 내셔널 갤러리

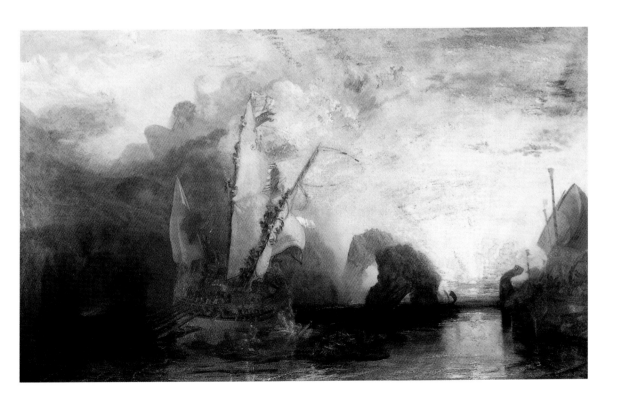

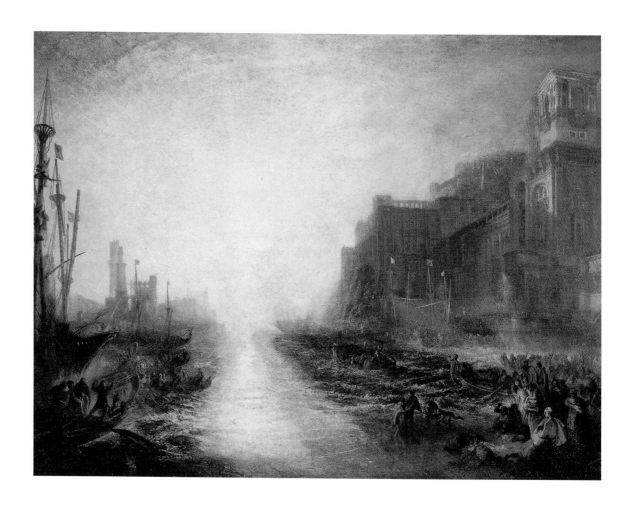

레굴루스
Regulus, 1828년
캔버스에 유화, 91 × 124cm
런던, 테이트 갤러리

　그러나 터너의 후기 시들을 살펴보면 그것이 단지 그림에 대한 해석이라고 보기는 어렵다. 터너는 그림에 대해 떠오른 생각을 시로 적었다. 그는 그림을 통해 자신이 체험한 것을 시로 표현했다. 어떤 경우에는 이런 시가 그림의 숨겨진 의미를 더욱 신비화하기도 한다. 〈그늘과 어둠—대홍수의 저녁〉(86쪽)과 〈빛과 색채 (괴테의 이론)—대홍수 후의 아침—창세기를 쓰는 모세〉(87쪽)와 같은 작품을 분석할 때 그러한 점을 염두에 둘 필요가 있다.

　사실 그림에 대한 터너의 시를 통해 그의 그림에서 해석한 것 이상을 알아낼 수 없는 경우가 많다. 가령 〈그늘과 어둠〉에 대한 시의 "반항은 잠재워지고"라는 구절은 사람들이 수난이 가까이 왔다는 달의 경고를 따르지 않았다는 것을 함축적으로 표현한 것으로 볼 수 있다. 그러나 그것이 좀처럼 이해하기 어려운 그림 전체에 대한 표현인지 아니면 개별적인 형상에 대한 표현인지는 여전히 알 수 없다.

　마찬가지로 〈빛과 색채〉에 대한 시는 의미가 완전히 열려 있어, 다양한 해석이 가능하다. 땅 위에 상륙한 노아의 방주에서 대지의 습기로 이어지고, 햇빛을 받아 증발하는 기포는 "다채로운 모습으로" 하루살이처럼 덧없이 사라진다. 여기서 우리는 그림의 하반부를 채우고 있는 작은 구형들을 염두에 두어야 하는가? 그렇다면 어

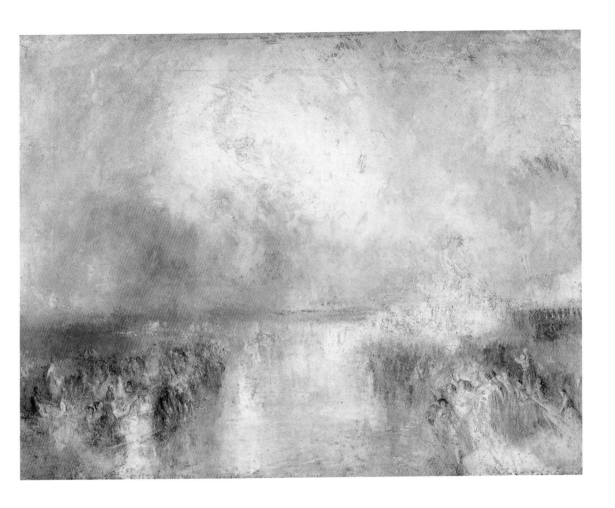

축제의 해변, 베네치아?
Festive Lagoon Scene, Venice?, 1845년경
캔버스에 유화, 91 × 121cm
런던, 테이트 갤러리

떤 점에서 그것이 다채로운 형태나 색상을 가졌다고 할 수 있는가? 아니면 단순히 다채로운 색상을 지닌 무지개에 대한 암시 혹은 화해의 상징으로 보아야 하는가?

이처럼 그림과 글의 관계조차 의미가 열려 있다. 사실 〈빛과 색채(괴테의 이론)–대홍수 후의 아침–창세기를 쓰는 모세〉처럼 특이한 제목은 이 작품이 언어적 표현을 뛰어넘는 작품임에도 불구하고 그림을 그리는 동안 떠오른 생각을 나중에 제목으로 반영한 것으로 볼 수 있다. 터너 그림의 역동적인 형태에 버금가는 시를 짓는 언어적 재능은 부족했던 것 같다. 이처럼 부족한 언어로 터너는 자신의 그림에 대한 생각을 표현했다. 궁극적으로 터너의 그림은 작품에 대한 화가 자신의 언어적 표현마저 비껴나간다. 그림을 그린 터너조차 그림의 내용을 오직 그림 자체에 대한 관찰을 통해서만 체험할 수 있었다. 이러한 사실은 터너의 후기 작품에 나타나는 두 가지 특징, 즉 신화적 요소와 수수께끼 같은 회화적 특성과 연관된다.

터너가 풍경화에 신화적인 모티프를 몇 번이고 다시 도입한 사실이 직접적인 관찰을 추구한 그의 노력과 모순된 것처럼 보일 수 있다. 왜냐하면 신화적인 모티프를 해석하려면 신화에 대한 사전 지식이 필요하기 때문이다. 그러나 터너의 그림에서 신화적 요소는 단순히 잘 알려진 주제를 회화적으로 묘사하는 것 이상의 의미를 갖

〈폴리페모스를 조롱하는 오디세우스―호메로스
의 오디세이아〉(53쪽)의 부분, 1829년

〈일출과 바다괴물〉(59쪽 위)의 부분, 1845년경

〈레굴루스〉(54쪽)의 부분, 1828년

〈축제의 해변, 베네치아?〉(55쪽)의 부분, 1845년경

게 될 뿐만 아니라 실제 장면과 그가 묘사한 자연은 아무런 관련이 없다. 더군다나 아르카디아(이상향)라는 모티프를 택하면 내적 세계를 가시적으로 표현할 수 있다.

〈바이에 만, 아폴론과 무녀〉(19쪽)는 특이한 풍경을 보여주지만, 그림의 구성 형태는 매우 양식적이다. 예를 들면 언덕의 능선은 그림의 후경으로 이어지면서 점차 밝아지다가 마침내 그림 가운데 푸른 바다로 녹아든다. 밝음과 어두움이 일정하게 교차하며 그림 중앙으로 물러나면서 깊은 공간감과 평화로운 분위기를 빚어낸다. 고대의 유적, 먼 바다 위의 배들, 양떼를 몰고 가는 목동, 이상적인 인간의 모습으로 표현된 신화 속 인물 등 아르카디아의 전형적인 상징이 빠짐없이 묘사되어 있다.

이러한 모티프는 그림의 풍경에 실제 상황을 그린 듯한 리얼리티를 부여한다. 그러나 끝없는 원경, 평화롭고 조화로운 풍경에 고대의 유적과 신화 속 인물을 포함시켜 과거 회화 양식의 흔적을 드러낸다. 이러한 모티프로 인해 이 평화로운 풍경화는 자연에 대한 인간의 개입이자 기억을 통해 변형된 자연을 그린 것이라는 사실이 드러난다. 여기서 자연은 내적 세계를 가시화한다. 터너의 회화를 통해 신화는 좀더 깊은 의미로 해석된다. 신화는 자연에 깃든 힘을 인간적 형태로 묘사하기 위한 수단이 된다. 이러한 방식은 이후 터너가 신화를 다루는 방식의 출발점이 된다.

키클롭스와 네레이스의 신화를 그린 〈폴리페모스를 조롱하는 오디세우스–호메로스의 오디세이아〉(53쪽, 56쪽 위)를 보면 터너의 발전된 모습을 분명히 확인할 수 있다. 왼쪽 위의 거인 폴리페모스는 거의 알아볼 수 없으며, 배경 속으로 희미하게 사라지는 것처럼 보인다. 시험 삼아 폴리페모스의 머리를 가려보면, 거인의 몸은 더 이상 알아볼 수 없다. 아르침볼도의 수수께끼 그림처럼 거인의 어깨와 엉덩이는 바위산 꼭대기로 보인다. 반면 거인의 수염과 바위를 던지려고 치켜든 손은 구름 속에서 희미하게 드러난다. 배 뒤로 보이는 절벽을 키클롭스로 볼 때만 비로소 외눈박이 괴물의 얼굴을 알아볼 수 있다.

네레이스와 바다 요정들은 뱃머리 앞에서 볼 수 있다. 이들의 형상 또한 주위 배경과 명확히 구별되지 않는다. 투명한 형태는 매우 아름답다. 수면 위에 반짝이는 물보라나 거품처럼 보이는 요정들의 모습은 반은 사람이고 반은 투명한 물 같다. 신화 속 등장인물들이 형태와 색채의 상호 작용을 통해 절벽·구름·파도가 되어 자연의 초월적인 힘을 나타낸다. 이런 식으로 터너의 그림에서 신화 속 인물은 자연의 요소가 발휘하는 힘을 재현한다. 그들이 자연의 요소가 되기도 하고, 자연의 요소가 신화적 인물로 탈바꿈하기도 한다.

이러한 점이 회화적 재현과 직접적인 자연의 효과 사이에 발생하는 모순을 완화시키기는 했지만, 그러한 모순을 완전히 해소하지는 못했다. 그렇지만 표면적인 세계를 넘어선 것을 표현하기 위해 터너는 계속해서 신화적 모티프를 회화와 자연을 매개하는 수단으로 삼았다. 관람자는 자연을 감각적으로 인식하지만 신화 역시 나름의 리얼리티를 갖고 있다. 그것은 신화가 자연에 내재하는 생명력인 '나투라 나투란스(natura naturans)'에 대한 인간의 무의식적인 관계를 회화적·서술적으로 재현한다는 사실로 설명할 수 있다.

우리는 이미 신화의 장면을 그린 〈레굴루스〉(54쪽)에서 그림의 의미와 관찰 사이에 발생하는 복잡한 상호 작용을 살펴보았다. 레굴루스의 '내적 체험'이 관람자의 '외적 체험'이 되어, 관람자는 그림을 관찰하는 동안 스스로 눈이 머는 듯한 체험을

59쪽 위
일출과 바다괴물
Sunrise with Sea Monsters, 1845년경
캔버스에 유화, 91.5×122cm
런던, 테이트 갤러리

59쪽 아래
베네치아의 축제
Venetian Festival, 1845년경
캔버스에 유화, 72.5×113.5cm
런던, 테이트 갤러리

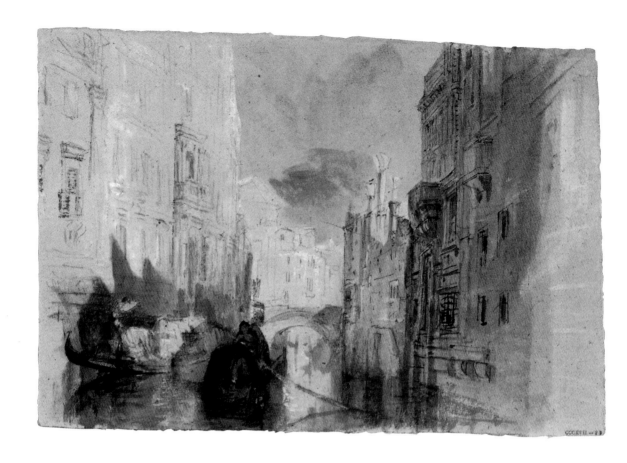

병기고 근처 운하 다리의 정경
View of a cross-canal near the Arsenal,
1840년경
회색 종이에 수채, 연필, 펜과 잉크, 19.1 × 28cm
런던, 테이트 갤러리

하게 된다. 이러한 체험은 관람자가 그림의 주제를 감각적으로 체험하는 동안 갑작스럽게 일어난다. 이 그림의 신화적 측면은 관람자가 그림을 보는 동안 신화적 사건에 현재의 관련성을 부여한다는 사실을 의미한다.

 그러나 터너가 점차 신화적인 모티프를 버리고, 풍경화에만 전념한 것은 어찌 보면 당연한 일이다. 그 이유는 곧 자세히 살펴보겠지만, 그의 묘사 형식 자체가 새로운 길을 열어주었으며, 과거 그가 신화적인 요소를 오직 주제적으로만 사용했다는 한계를 스스로 깨달은 데 있었다. 오직 자연의 요소들이 빚어내는 순수한 효과만을 묘사한 많은 스케치와 유화가 남아 있다. 어떤 스케치북은 구름 습작으로 가득 차 있다. 터너는 후기작에서 바람과 물의 상호 작용을 믿을 수 없을 만큼 세밀하게 분석했다. 순수하고 단순한 자연의 현상만을 묘사했다. 〈바람 부는 해변의 파도〉에서는 파도가 해변에 밀려와 부서지면서, 파도의 물마루에 하얀 물보라가 흩날리며 바람에 휩쓸려 안개와 구름 속으로 사라지는 것을 묘사했다. 관람자는 그림에 일어나는 사건에 직접적으로 개입하지 않을 수 없다. 관람자의 시각은 그림의 하단부에 고정된다. 그 결과 파도는 더욱 높이 솟아오르면서 그림 전체를 압도한다. 관람자는 시선의 초점을 어디에도 맞출 수 없다. 시선은 연이어 부서지는 하얀 파도를 따라 산산이 흩어진다. 상대적으로 고요하게 보이는 지점은 그림의 전경뿐이다. 관람자의 시선은 그림의 전경에서 잠시 머물다가 파도의 움직임에 다시 한 번 이끌

려 움직인다. 이처럼 관람자는 파도의 움직임에 적극적으로 참여하게 된다.

터너는 그림을 그릴 때 대부분 자연의 요소인 빛을 묘사하려고 노력했다. 어느 작품을 살펴보아도 언제나 빛을 묘사하려는 노력, 좀더 정확하게 표현하면 대기 중에 나타나는 빛의 효과를 묘사하려는 노력을 볼 수 있다. 빛은 어떤 대상을 가시적으로 묘사하기 위한 필수적인 요소이다. 터너는 자신의 예술을 통해 괴테가 과학적으로 설명한 이론을 실천했다. 괴테의『색채론』은 빛에 대한 연구 결과를 처음으로 하나의 이론으로 요약한 것으로 괴테는 빛을 가시화하기 위한 필요조건에서 글을 시작하고 있다. 풍경화를 그릴 때 터너는 같은 장소를 다른 시간과 다른 계절에 그리곤 했다. 무수히 많은 일출과 일몰, 그리고 대기의 습작이 빛의 효과에 초점을 맞추고 있다. 빛은 그 자체로는 볼 수 없지만, 기체나 고체의 매개를 통해 볼 수 있다. 빛을 묘사하는 터너의 방식은 몇 작품을 예로 들어 설명할 수 있다. 그것은 주로 빛에 대한 터너의 개념이 가장 잘 나타난 두 장소, 베네치아와 페트워스와 연관된 작품에서 잘 볼 수 있다.

1819년 최초의 베네치아 여행에서 그린 작품은 이미 살펴본 것처럼(34, 35, 37쪽), 다양한 색채 효과와 역효과를 통해서 눈으로 본 것을 묘사하려는 터너의 노력을 보여준다. 1835년의 두 번째와 1840년의 세 번째 베네치아 여행에서 그린 작품은 전적으로 빛에 대한 터너의 연구를 반영한 것이다.

〈병기고 근처 운하 다리의 정경〉(60쪽)은 매우 미묘한 빛과 그림자의 상호 작용을 보여준다. 여기서 빛과 빛의 반사, 물에 비친 이미지는 다양한 방식으로 서로를 가시화한다. 실제로 그림의 모든 것은 이러한 상호 작용을 통해서만 식별할 수 있다. 매우 섬세한 파스텔 색조의 그림자들이 그림 왼편으로는 밝아지고 오른편으로는 어두워진다. 집들과 다리, 그리고 운하의 배들은 이러한 색채의 상호 작용으로 구성되었다. 밝은 흰색으로 처리한 가운데와 왼쪽의 건물들은 오른쪽의 붉은색, 청색, 녹색의 건물들과 대조를 이룬다. 그림은 서로 마주보는 이 두 부분과 그 사이의 세 번째 부분으로 구성되었다. 가운데 부분에서 물위의 배들, 햇빛, 그림자를 볼 수 있다. 이 풍경에서 볼 수 있는 대상과 공간은 그 자체로 존재하는 것이 아니다. 이 그림에서 대상이 형태를 드러내는 공간은, 대상의 발현을 통해서만 비로소 실체를 드러낸다. 원근법은 필요하지 않다. 앞에서 설명한 열린 회화의 구조를 통해서 대상들 사이에 존재하는 공간을 실제로 그림에 있는 것처럼 묘사할 수 있다. 이것이 빛에 관한 기본적인 특성이다. 빛이 그 자체의 특성을 나타내는 것은 그것이 주변 공간에 활발하게 작용할 때뿐이다.

이와 비슷한 경우를 많은 밤 풍경화에서 볼 수 있다. 터너의 밤 풍경화에서는 빛의 효과가 그림 속 세계를 구성하는 필수 요소가 된다. 예를 들면 수채화 〈달빛〉(66쪽)에서는 다양한 색채의 구성만으로 대상의 인상이 묘사되어 있다. 이 그림에서 볼 수 있는 시각적 인상은 실제로 매우 순간적으로만 가능하다. 물에 비친 부드러운 그림자는 관람자의 시선을 그 위 하늘로 이끈다. 재현적인 요소가 견고한 형태로 나타난 부분은 그림 가운데 검은 형상이 유일하다. 그림 가운데에 있는 검은 형상은 가볍게 떠도는 것처럼 보인다. 관람자는 그 위와 아래의 푸른 부분을 포함하여 그림을 전체적으로 볼 때만 비로소 자신이 보고 있는 것이 배일지도 모른다는 생각을 할 수 있다. 그 외의 다른 색채는 식별할 수 있는 형태로 나타나지 않았다. 이 그림에서는

바다의 배들
Boats at Sea, 1835~1840년경
수채, 22.2×27.9cm
런던, 테이트 갤러리

순수한 색채의 구성을 볼 수 있으며, 색채 그 자체가 형태를 가진 것처럼 보인다. 이러한 식으로 자연과 무관한 순수한 시각적 효과가 만들어지고, 이러한 시각적 효과는 배 아래 수면에 달빛이 만들어내는 색채의 효과처럼 실제 자연과 회화적 색채 사이의 특별한 상호 작용을 만들어낸다.

　　마지막 베네치아 회화 연작(55쪽, 59쪽 아래, 63쪽, 93쪽)은 대기 중에 빛이 만들어내는 효과의 절정을 보여준다. 그림 속 모든 것이 자유롭게 출렁이는 색채의 그물에 완전히 흡수되었다. 이러한 색채 구조에서 어느 정도 대상을 식별해내는 것은 순전히 관람자의 몫이다. 개별적인 색채를 구별해내기도 매우 어렵다. 색채의 짜임 자체가 역동적인 빛의 효과를 만들어낸다. 이것을 구태여 재현적인 의미로 해석할 필요는 없다. 대기 중에 나타나는 색채의 상호 작용이 회화적으로 가시화되었다. 색채의 음영에는 밝음과 어두움이 교차하여 개별적인 색채를 분리해내는 것조차 불가능해 보인다.

　　1819년에 제작된 〈색채의 시작〉(37쪽)처럼 여기서도 관람자의 시점에 따라 채도와 명도가 달라 보이고 그에 따라 그림의 인상도 달라진다. 〈축제의 해변〉(55쪽)에서 빨강·파랑·노랑의 원색이 백색의 바탕에 혼합되었다. 백색 바탕은 빨강·파랑·노랑의 원색을 돋보이게 하면서 모든 색채를 연결시키고 있다. 처음 볼 때 관람자는 하늘이 파란색이라고 느끼지만, 자세히 살펴보면 하늘에 붉은색도 가미되어 있다는 것을 알 수 있다. 한 번 더 보면, 온통 노란색처럼 보이다가 다시 푸른색으

베네치아의 정경
Venetian Scene, 1840~1845년경
캔버스에 유화, 79.5×79cm
런던, 테이트 갤러리

로 보인다. 마찬가지 방식으로 인물이 있는 공간은 처음에는 붉은색으로 보이지만 다시 보면 노란색으로 느껴진다. 인물은 붉은색으로 보였다가 노란색으로도 보인다. 분명히 알 수 있는 것은 아무것도 없다. 색채 현상은 관람자의 관심사에 따라 달라진다. 이 그림의 의미를 파악하려는 의식적인 노력, 즉 어떻게든 하나의 의미로 고정해보려는 의식적인 노력은 성공할 수 없다. 오직 대상을 상상하고, 색채를 상상하는 과정을 통해서만 관람자는 이 그림을 대기의 색채로 인식할 수 있을 뿐만 아니라 그림에 사용된 색채로 인식할 수 있다. 이상의 내용으로 이 그림에서 볼 수 있는 색채의 효과는 직접적인 빛의 효과로 체험된다는 주장을 충분히 설명할 수 있었기를 바란다. 빛은 언제나 색채를 통해 나타난다. 그러나 터너의 후기 베네치아 회화처럼, 색채를 하나의 구체적인 회화 형식으로 이해할 수 있다면, 이 그림들은 그 자체로 빛의 원칙을 구체화하고 있다는 사실을 알 수 있을 것이다.

터너가 1830년부터 1837년까지 그린 백여 장의 페트워스 스케치는 페트워스에서 터너가 작업실로 사용하던 서재와 계단, 에그러몬트 경이 수집한 미술품, 음악실, 백색과 황금색의 방 등 주로 실내 공간을 묘사한 것이다. 여기서도 터너는 매우 느긋하고 민첩한 수법으로 인물을 묘사하고 있다. 터너가 한 젊은이와 그림에 대해서 이야기를 나누는 그림(50쪽)은 인물과 방 안의 물건들을 매우 조화롭게 그리고 있을 뿐만 아니라 말로는 표현할 수 없는 친밀한 분위기를 전달하고 있다. 무엇보다 바로 이러한 장면에 그림을 그리는 터너 자신을 묘사했다는 것이 매우 중요하다

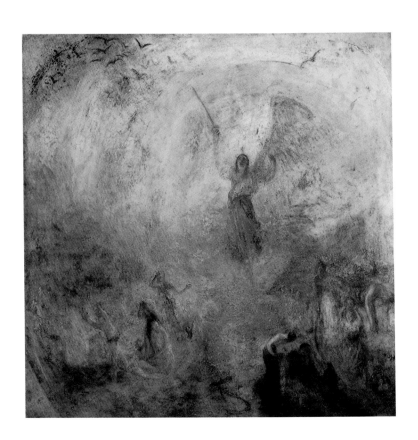

태양 속에 서 있는 천사
The Angel standing in the Sun, 1846년
캔버스에 유화, 78.5×78.5cm
런던, 테이트 갤러리

(51쪽).

 여기서 매우 독특한 형식의 자화상을 볼 수 있다. 인물이 풍경의 필수적인 부분으로 흡수되는 터너의 풍경화에 대해 이미 살펴보았다. 터너는 이 작품에서 자신의 작업실을 보여줌으로써 자연스럽게 자신과 자신의 작품을 묘사하고 있다. 그림을 그리거나 작품에 대해 생각하고 있는 화가라는 모티프는 작업실의 가장 자연스러운 구성 요소이다. 그리고 화가 자신이 그림에 등장함으로써, 이 그림이 어떻게 그려졌는지를 보여주기도 한다. 우리는 또다시 관찰자와 관찰 대상이 하나로 결합된 그림을 보게 된다. 이러한 현상은 터너 후기작의 대표적인 특징이다.

 이런 작품에서도 즉각적인 색채의 효과가 사물에 대한 묘사보다 더욱 중요하다. 여기서 즉각적인 색채의 효과는 매우 객관적으로 나타나 더 이상 설명할 필요가 없을 듯하다. 〈페트워스의 실내〉(52쪽)는 저택의 옛 서재에 이젤을 세워놓고 그림을 그리는 터너 자신의 모습을 역광의 그림자로 그렸다. 청색과 보라색이 주조를 이루고, 미묘한 색조의 노란색이 함께 사용되었다. 이러한 색채는 더 이상 특별한 빛의 조건에서 나온 것이 아니다. 오히려 색채 스스로가 특별한 분위기를 자아낸다. 이것은 전적으로 색채 자체의 효과로 나타난 현상이며, 1830년대로서는 매우 놀라운 일이었다. 괴테는 『색채론』에서 개별적인 색채의 효과를 체험하려면 "눈에 보이는 모든 것을 한 가지 색으로 바꿔보라"라고 말했다. "예를 들어 모든 것이 한 가지 색으로 된 방 안에 있거나 색안경을 쓰고 주변을 보면, 자신과 색채를 동일시하게 되어

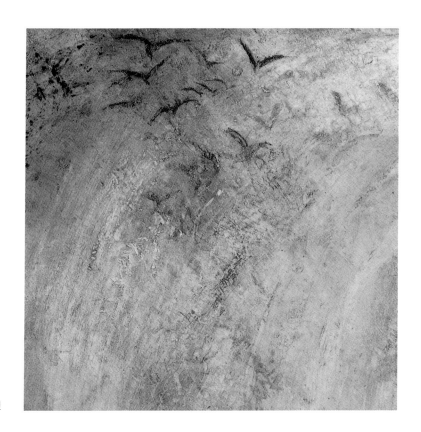

〈태양 속에 서 있는 천사〉(64쪽)의 부분, 1846년

눈과 마음이 서로 조화를 이룬다."[24] 괴테에 따르면 파란색 · 연보라색 · 자주색은 다음과 같은 효과를 발휘한다. "마음을 들뜨게 하고, 부드러운 동경의 정서를 일으킨다."[25] "벽면이 모두 청색으로 된 방은 크게 보이기는 하지만, 실제로는 공허하고 차가운 느낌이 든다."[26]

터너 그림의 보라색은 밝음을 나타내는 색이다. 터너의 그림에서도 "눈과 마음이 서로 조화를 이룬다"라고 할 수 있다. 색채는 순수하게 내적인 효과를 나타낸다. 색채는 방의 분위기를 객관적으로 묘사하지만 또한 그 색을 보는 사람의 마음을 주관적으로 반영하여 색채 속에 빠져들게 한다. 이것은 이중적인 과정이며, 색채를 실제 체험하는 것과 직접적으로 관련된다. 실내 공간의 환영적인 '재현'은 더 이상 중요하지 않다. 이 그림의 실내 정경은 색채 효과를 통해서 감각적으로 체험할 수 있는 분위기, 즉 그림에 사용된 색채를 통해 표현되었다.

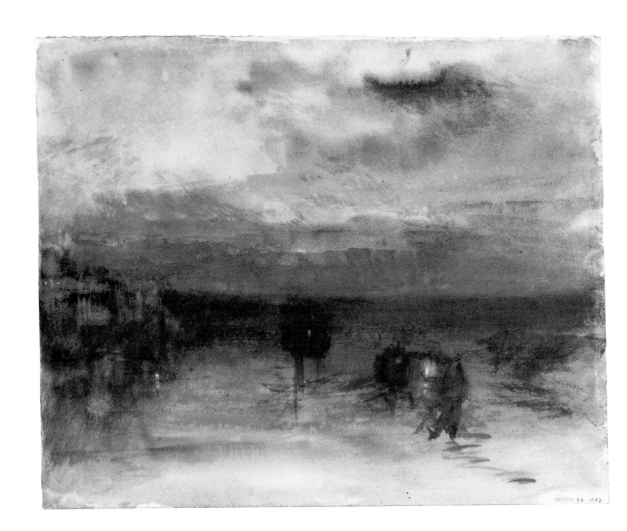

열린 회화의 구현

앞에서 이미 색채 효과의 원칙에 대해 설명했다. 그러나 터너의 후기 작품에 나타나는 특징을 이해하기 위해서는 이 원칙을 좀더 자세히 살펴보아야 한다. 그림을 그리는 과정 그 자체가 중요한 역할을 한다.

토머스 먼로는 젊은 터너에게 알렉산더 커즌스가 고안한 기법을 사용해보라고 충고했다. 커즌스가 고안한 기법은 개략적인 점과 넓은 선으로 풍경화의 특징적인 형태를 그려 넣은 후 그 위에 자세한 세부 묘사를 그려 넣는 것이다. 터너는 자주 이러한 기법으로 드로잉을 했으며, 실제로 이러한 기법과 〈색채의 시작〉 연작에 사용된 기법을 비교해볼 수 있다. 이처럼 우연적인 기법을 사용했기 때문에 언제나 마음대로 그릴 수 있는 것은 아니었으며, 이 때문에 터너는 그림을 그리는 동안 누군가 옆에서 지켜보는 것을 매우 싫어했다. 우연적인 점과 선으로 그림을 그리던 터너가 아이들에게 그림을 손으로 만지게 했다는 일화가 있다. 또한 얼룩이 있는 구겨진 종이에 터너가 전함을 그린 일화도 있다.

터너의 예술적 발전 과정을 살펴보면, 앞에서 설명한 수채화 습작에서 자연 풍경뿐만 아니라 그림을 그리는 과정 자체가 영감의 원천이 되었다는 것을 알 수 있다. 터너는 자신이 붓으로 그린 것에서 시각적인 자극을 받았다. 그는 그림을 그리기 시작할 때 미리 떠오른 구도를 따라 그리거나 추상적인 효과만을 노리고 그리지 않았다. 터너의 예술적 발전 경로는 매우 특이하다. 터너의 그림을 살펴보면, 그는 결과를 고려하여 그가 본 자연의 특성을 완벽하게 형상화할 수 있었다는 것을 알 수 있다. 다른 화가들의 작품을 능숙하게 모사할 수 있었던 어릴 적 재능이 이제는 자연의 인상과 직접적으로 일치하는 그림의 형태를 만들어내는 능력으로 변형된 듯하다.

이러한 사실은 그의 후기 스케치에 전반적으로 적용된다. 〈달빛〉(66쪽)에서 하늘, 수평선, 바다로 보이는 것은 실제로는 자유로운 색채의 배열일 뿐이다. 색채 구조의 개별적인 효과로 인해 그렇게 보이는 것이다. 개별적인 색채의 구조는 사실적인 묘사를 제한하지 않으며, 그림을 그리는 과정을 통해서 그림 내에 재창조되고 강화될 수 있다.

이러한 과정을 통해 터너의 기량은 점차 향상되었다. 그의 초기작에 나타나는 특성, 즉 정확한 대상 묘사와 세련된 채색을 정밀하게 결합하는 방식은 터너가 예술적으로 발전하는 과정에서 뛰어난 경지에 도달했다. 이제 그것은 빠르게 그림을 그리는 과정에서 색채와 붓질이 만들어내는 효과를 정확하게 예측하는 능력으로 발전

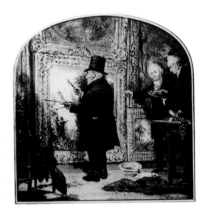

S. W. 패롯
그림에 가필하는 터너
Turner on Varnishing Day, 1846년경
패널에 유화, 25×22.9cm
셰필드 시립 미술관, 러스킨 갤러리

66쪽
달빛
Moonlight, 1840년경
수채, 24.5×30.3cm
런던, 테이트 갤러리

했다. 처음에 터너는 그림을 그릴 때 누군가 옆에서 지켜보는 것을 매우 싫어했다. 그러나 이제 그는 많은 사람들 앞에서 그림 그리는 모습을 과시할 정도가 되었다. 왕립 아카데미의 전시회 개막 전날, 화가들은 전시장의 환경에 따라 그림에 마지막 손질을 하거나 니스 칠을 할 수 있었다(67쪽). 그림에 가필이나 니스 칠이 허용되는 개막 전날은 아카데미 회원들이 그림에 대한 전문적인 견해를 주고받거나 전시장에 그림을 전시하는 방법에 대해서 의견을 주고받는 사교의 장이 되었다. 참고로 당시의 전시 관습은 전시장의 바닥부터 천장까지 그림을 빽빽하게 거는 방식이었다. 터너는 이 날을 그림에 마지막 손질을 가할 뿐만 아니라 상당한 수정을 할 수 있는 기회로 여겼다. 실제로 말년에 터너는 거의 밑그림만 그린 작품을 출품했다가 전시 전날 잠깐 동안 그림을 완성하곤 했다.

특히 이러한 일로 인해 그는 찬탄의 대상이 되거나 조롱의 대상이 되기도 했다. 터너는 창작, 즉 그림 그리는 행위 자체를 창작의 중요한 요소로 본 최초의 예술가였다.

스케치와 다를 바 없는 회화는 1840년대 초 대중의 기대를 충족시키지 못했다. 〈눈보라-얕은 바다에서 신호를 보내며 유도등에 따라 항구를 떠나가는 증기선. 나는 에어리얼 호가 하위치 항을 떠나던 밤의 폭풍우 속에 있었다〉(70/71쪽)는 "비누 거품과 회반죽 덩어리"[27]라는 혹평을 받았다. 젊은 러스킨은 이러한 혹평에 분개하여 터너를 옹호하기 시작했다. 이 작품은 터너가 붓질 그 자체를 회화의 중요한 효과로 여겼다는 사실을 보여준다.

그림의 전체 표면은 빛과 어둠이 교차하는 하나의 커다란 덩어리처럼 보인다. 다양한 갈색과 검은색의 음영이 회백색과 대조를 이루고 있다. 그림 가운데 부분에 푸른빛이 감돌고 있으며 왼쪽 윗부분과 오른쪽 아래에 그 푸른빛이 반사되었다. 색채는 완전히 억제되었으며, 커다란 빛과 어둠의 구조만을 볼 수 있다. 오른쪽 가운

『포크스톤 스케치북』의 9쪽, 1845년
수채, 23×32.4cm
런던, 테이트 갤러리

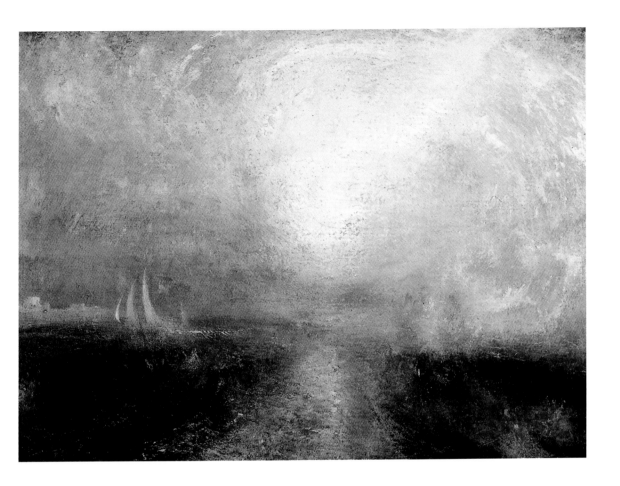

데쯤에 중심을 향해 내리 그은 몇 개의 밝은 선이 있다. 그림의 가장 어두운 부분에는 몇 개의 밝은 점이 나란히 찍혀 있다. 이 작은 점들은 외륜선의 물갈퀴로 볼 수 있으며, 그 오른쪽의 검은 선은 깃발이 달린 돛대로 볼 수 있다. 그림에 보이는 것이 배라는 유일한 암시는 모호한 윤곽선으로 이루어진 검은 형태뿐이며, 그 아래로 연결된 검은 부분은 물에 비친 그림자를 암시한다. 그림 가운데에서 외곽을 향해 부채처럼 펼쳐진 검은 안개는 폭풍우에 휘날리는 연기로 볼 수 있다. 그림 아래에 거의 투명하게 보이는 부분은 검은 평행의 붓질로 처리했는데, 높은 파도의 물마루를 클로즈업한 것 같다. 가운데 하얀 부분은 그림에서 가장 밝은 부분으로 주변의 검은 색과 대비되어 눈부시게 보인다. 그 주변의 파란색은 구름 사이로 잠시 하늘이 드러난 것으로 볼 수 있으며, 가운데 돛대는 바람에 밀려 왼쪽으로 휜 것처럼 보인다. 우리는 구름을 뚫고 잠시 내비친 햇빛을 통해서 휘몰아치는 눈보라를 보고 있다. 그림에도 불구하고 그림의 색채는 사방에서 채색에 사용된 안료 자체의 속성을 드러내고, 그림 전체는 두드러진 붓질로 덮여 있으며, 팔레트나이프의 흔적도 볼 수 있다.

이 작품의 긴 제목은 그림의 주제를 설명할 뿐만 아니라 그림의 내용을 정당화하기도 한다. 제목에서 이 사건이 실제로 일어난 사건이라는 것을 명백히 밝힘으로써 터너는 극적인 자연 현상뿐만 아니라 체험을 회상하는 데도 관심이 있다는 것을

해안으로 다가오는 요트
Yacht approaching the Coast,
1835~1840년경
캔버스에 유화, 102×142cm
런던, 테이트 갤러리

70/71쪽
눈보라 ─ 얕은 바다에서 신호를 보내며 유도등에 따라 항구를 떠나가는 증기선. 나는 에어리얼 호가 하위치 항을 떠나던 밤의 폭풍우 속에 있었다.
Snow Storm—Steam-Boat off a Harbour's Mouth making Signals in Shallow Water, and going by the Lead. The Author was in this Storm on the Night the Ariel left Harwich, 1842년
캔버스에 유화, 91.5×122cm
런던, 테이트 갤러리

"나는 이해할 수 있는 그림을 그리지 않았다. 나는 폭풍우의 장면이 어떻게 보이는지를 보여주고 싶었다. 나는 선원들에게 돛대에 내 몸을 묶게 하여 폭풍우를 관찰했다. 나는 네 시간 동안 돛대에 묶여 움직일 수 없었다. 그곳을 벗어났다면 이런 폭풍우를 그릴 수 없었을 것이다."
─J. M. W. 터너

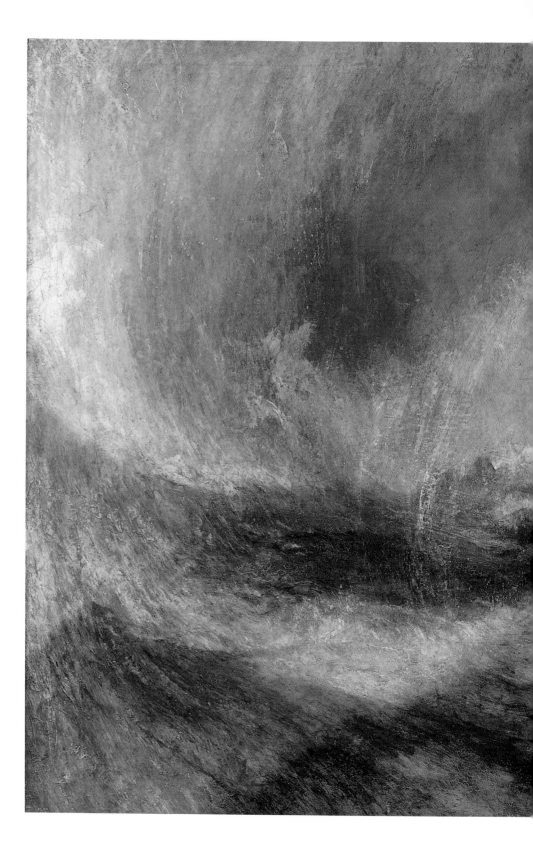

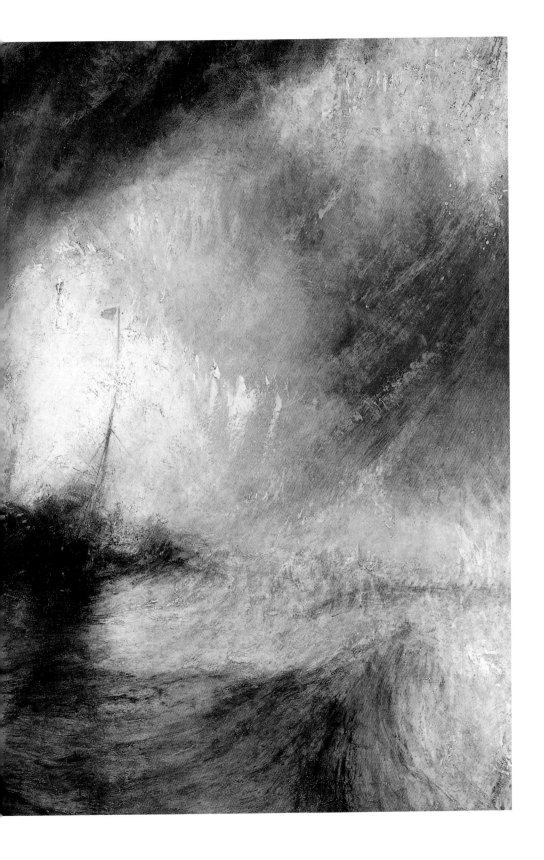

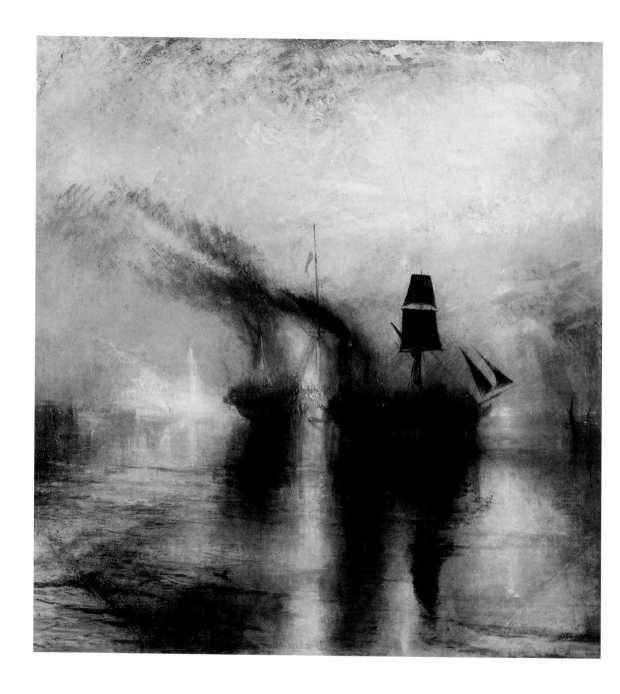

평화—수장(水葬)
Peace—Burial at Sea, 1842년
캔버스에 유화, 87×86.5cm
런던, 테이트 갤러리

보여준다. 이러한 사실은 필연적으로 체험한 자연과 실제 자연에 대한 의문을 제기한다. 그림의 표면적인 묘사와 순수한 구조적 특성을 분리하는 것은 불가능하다. 관람자는 그림이 무언가를 묘사한 것이라고 생각할 수 있는 근거를 오직 작은 요소들에서만 찾을 수 있을 뿐이다. 실제로 그림의 모든 요소가 무엇을 묘사한 것인지 알 수 없다. 이 그림의 구조는 모든 개념을 해체하는 경향이 있으며, 관람자는 아주 잠시 동안만 묘사적인 개념을 떠올릴 수 있으며, 그것은 곧 새로운 개념으로 대체된다.

더욱이 여기서 터너는 〈색채의 시작〉과 비슷한 표면 구조를 보여준다. 그는 소재상의 구조에 대해 조금도 개의치 않고 있다. 그렇다고 해서 이 작품이 미완성인 것은 아니다. 터너는 그림의 요소에 대한 해석을 전적으로 관람자의 몫으로 남겼다. 그래서 저마다 그림을 특별하게 해석한다 해도, 그러한 해석이 구속력을 가질 수는 없다.

반면에 그림을 보는 방식은 좀더 구속력을 갖게 된다. 밝은 부분과 어두운 부분을 파도와 구름으로 본다고 해서 사나운 운동감이 간접적으로 느껴지지는 않는다. 사실 이 부분은 당연히 그 자체로서는 움직이지 않으며, 채색된 표면에 불과하다. 그러나 관람자의 시선이 그림의 표면을 따라 움직이는 방식을 살펴보면, 점차 그림의 요소들이 캔버스를 가로지르며 거칠게 요동치는 것을 느끼게 된다. 마치 이러한 특성이 그 자체로서 생명력을 가진 것처럼 보인다. 그러나 그러한 효과를 만들어내는 수법 가운데 밝기의 대비만 있는 것은 아니다. 앞에서 말한 평행의 붓질이 관람자의 시선을 붙잡아 그림의 왼쪽 끝에서 맨 아래 검은 부분으로 향했다가 다시 가운데로 끌어올려 속도를 죽인 다음, 모든 선이 정점을 이루는 지점을 향해 빠르게 회전한다. 시선이 잠시 동안 그림 가운데 정점에서 머무르다가 각각 위아래로 펼쳐지면서 전체적으로 오른쪽으로 회전하며 그림 밖으로 뻗어나간다. 더욱이 이러한 연속적인 움직임은 당시 회화로는 매우 이색적인 구조, 즉 그림의 수평선을 비스듬히 기울이는 방식으로 한층 강조되었다. 그림의 전체 구조는 한쪽으로 기울어 중심을 잃고 흔들리고 있다.

따라서 이처럼 시선의 움직임을 설명하는 것이 그림의 구조를 설명하는 동시에 파도의 움직임을 설명하는 것도 된다는 사실을 충분히 이해할 수 있을 것이다. 같은 설명을 소용돌이치는 구름, 흩날리는 눈발과 빗줄기, 물 위의 그림자, 그리고 흔들리는 배에도 적용할 수 있다. 이 그림에 재현된 요소들은 그러한 요소를 식별해내는 것이 아니라 관람자의 능동적인 체험을 통해서 의미를 갖는다. 구름과 파도의 움직임은 더 이상 〈칼레 부두〉(26/27쪽)에서 높이 솟아오른 파도의 물마루처럼 그림의 고정된 요소에서 나온 것이 아니다. 관람자는 그림의 움직임을 자신의 관찰 행위를 통해 직접 체험한다.

굽이치는 파도, 소용돌이치는 눈보라, 부서지는 빗줄기, 거의 침몰할 지경에 이른 한 척의 배 주변에 휘몰아치는 거대한 자연의 힘, 터너는 이 모든 것을 직접 체험했다. 그는 돛대에 몸을 묶고 선원들이 이미 배를 포기한 뒤에도 네 시간 동안이나 성난 자연을 관찰했다. 그는 압도적인 자연의 힘에 완전히 몰입했다. 따라서 그가 그림에 그린 것은 더 이상 단순한 재현이 아니었다. 이러한 그림의 구조를 만들어낸 것은 사물의 형태나 그림의 구성이 아니라 자연의 움직임이다. 관람자의 시선

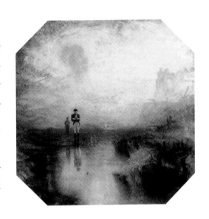

전쟁. 망명자와 록 림핏
War. The Exile and the Rock Limpet,
1842년
캔버스에 유화, 79.5×79.5cm
런던, 테이트 갤러리

모든 희망을 잃은 범선
Lost to All Hope the Brig…, 1845~1850년경
수채와 연필, 22×32.4cm
뉴헤이븐, 예일 영국 미술 센터, 폴 멜런 컬렉션

"모든 희망을 잃은 배가 떠 있다
파도는 매번 버려진 배 위에 부서지고
미지의 바닷가에서
뱃사람들만이 범선의 승리를 기억하네."

이 이처럼 파괴적인 움직임의 방향을 따라 움직인다면, 그 생명력에 직접적으로 참여하게 된다. 현대의 관람자는 더 이상 터너의 어깨 너머로 그림을 보지 않는다. 관람자는 그림을 그린 과정을 인식할 수 있으며, 오직 시선의 움직임을 통해서만 그림을 그리게 된 배경을 이해할 수 있다. 관람자는 더 이상 '회화가 아닌' '자연에 대한 그림', '파도가 돌처럼 보이는' 그림과 마주하지 않는다. 돌이라면 그림 속에서 이처럼 움직일 수 없다. 이 작품을 보면서 관람자는 그림을 자연으로 체험한다.

동일한 설명을 내셔널 갤러리에 소장된 유명한 작품 〈비와 증기와 속도: 그레이트 웨스턴 철도〉(2쪽)에도 적용할 수 있다. 그림의 윗부분에는 흰색 바탕에 섬세한 노란색 음영이 펼쳐져 있으며, 군데군데 청회색 음영이 있다. 오른쪽 위에서 왼쪽 아래를 향해 사선으로 붓을 내리그은 흔적을 볼 수 있다. 또한 짙은 대각선의 엇갈리는 색채 구조를 볼 수 있다. 즉 가운데 희미한 부분에서 뻗어나온 두 개의 짙은 갈색 직선은 그림 오른쪽 아랫부분으로 갈수록 점점 더 선명하고 굵어진다. 이 두 직선은 기차가 지나가는 다리로 볼 수 있으며, 그 다리를 따라 기차가 맹렬하게 달려오는 것처럼 느껴진다. 이 그림에서 기차가 나타내는 것은 매우 분명하다. 여기서 생생하게 느낄 수 있는 빠른 속도감은 오직 움직임의 관찰에서 나온 것이다. 그림 가운데 어두운 부분에서 기차가 달려 나오는 것을 볼 수 있으며, 우리의 시선은 두 직선을 따라 강하게 움직이면서, 직선이 진해질수록 속도가 빨라지는 것을 느낄 수 있다. 이러한 효과로 인해 관람자는 직접적인 시각적 체험을 통해 기차가 빠른 속도로 움직이는 듯한 인상을 받는다. 관찰에 의한 속도와 움직임 그 자체가 이 그림에서 체험할 수 있는 리얼리티이다. 이러한 작품은 그림에 자연의 리얼리티를 표현하고자 한 터너 예술의 논리적 일관성을 보여준다.

"숭고한 것은 신비감 없이 존재할 수 없다."[28] 비평가들이 계속해서 터너를 비난한 점에 대해 러스킨은 오히려 터너의 활동 당시에 새로운 회화의 가능성을 발견했다. 인간이 자연의 무한함과 광대함을 포착하려고 할수록 인간은 막대한 자연의 힘 앞에서 압도당한다. 초기의 정밀한 풍경화 묘사에서 벗어나, 터너의 그림이 점점 '모호해지고', 주제가 '어두워졌다'는 평가에 대해, 러스킨은 이것이 결점이 아니라 가늠할 수 없는 세계에 대한 매우 적절한 표현이라고 보았다. 이러한 모호한 특성으로 인해 작품에 대한 해석은 자연에 대한 해석처럼 끊임없이 변화했다. 그러나 1830년대 이후 터너의 그림은 매우 극단적이어서 그림에 대한 어떠한 해석도 불가능해 보인다.

여기서 대기의 효과를 묘사하기 위해서 윤곽선을 애매하게 흐린 형태나 〈불타는 국회의사당, 1834년 10월 16일〉(42쪽)에 묘사된 템스 강의 배처럼 그림에 잠재적인 운동감을 부여하는 형태를 살펴보지는 않을 것이다. 그보다는 후기작을 살펴볼 것이다. 후기작의 주제는 연상을 통해서만 그 의미를 추측할 수 있다. 그 예로 〈전쟁. 망명자와 록 림핏〉(73쪽)은 그 의미를 완전히 알 수 없으며, 그때까지 터너의 발전 방향과도 완전히 상반되는 작품이다. 우의적인 의미가 지배적이지만 나폴레옹, 군인, 일몰, 록 림핏 등 상징적인 형상들이 어떤 의미를 갖는지는 확실치 않다.[29] 이 작품과 짝이 되는 〈평화—수장(水葬)〉(72쪽)은 터너가 친구인 데이비드 월키에게 헌정한 것으로, 불빛과 검은 돛의 묘사에서 직접적인 관찰의 효과가 매우 분명하게 나타나 있다. 〈태양 속에 서 있는 천사〉(64쪽)도 마찬가지로 은유적인 묘사의 인

불타는 배(?)
Ship on Fire(?), 1826~1830년경
수채, 33.8 × 49.2cm
런던, 테이트 갤러리

상을 만들어낸다. 이 작품에 대해 러스킨은 『근대화가론』 초판에서 다음과 같이 생생하게 묘사했다. 터너는 "묵시록의 대천사처럼…… 구름에 휩싸여 있다. 머리 위에는 무지개가 걸려 있고, 태양과 별이 그의 손에 달려 있다."[30] 묵시록적인 어조의 이 구절은 『근대화가론』 제2판에서는 삭제되었다. 그러나 러스킨의 이러한 해석도 확실하거나 종합적인 것은 아니다. 이 그림에 묘사된 많은 모티프는 여전히 풀리지 않은 수수께끼로 남아 있다.[31]

터너의 후기 양식을 이해하기 위해서는 이러한 회화의 구조에 특별히 관심을 기울여야 한다. 터너의 후기 양식에서 자연의 묘사가 부분적으로 나타나는지 전체적으로 나타나는지 단정할 수 없지만, 그림의 구조로 인해 관람자는 재현적 의미를 이해하기 어렵고, 그림의 재현적 의미는 관람자를 피해간다. 이러한 이유로 그림에서 재현적 의미는 거의 알아볼 수 없다.

〈페트워스의 실내〉(80/81쪽)라는 작품을 처음 보면 황금빛 장식이 있는 하얀 방과 관람자 맞은편에 높은 아치형 입구를 알아볼 수 있다. 오른쪽에는 커다란 창문에 노란색 커튼이 달려 있어 방 안에 부드러운 황금빛 음영이 가득 드리운 것처럼 보인다. 반면 가운데 아치형 입구를 통해 옆방의 눈부신 햇빛이 쏟아져 들어오는 듯하고, 그 햇빛이 관람자가 서 있는 방의 왼쪽 아래 부분까지 스며드는 것처럼 느껴진다. 왼쪽 벽과 입구 양쪽에 커다란 거울을 볼 수 있다. 거울은 높은 직사각형의 틀

카스파 다비트 프리드리히
바닷가의 수도승
The Monk by the Sea, 1808~1810년
캔버스에 유화, 110 × 171.5cm
베를린, 국립 프로이센 문화유산 박물관, 국립미술관

과 그 안의 직사각형 형태, 그리고 빛과 음영의 대비, 방안에서 볼 수 있는 것과 비슷한 색조의 반사를 통해 알 수 있다. 특히 관람자 맞은편 왼쪽의 거울에는 어두운 방으로 이어지는 출입구에 밝은 인물의 모습이 비친 것을 볼 수 있다(79쪽). 관람자의 시선은 오른쪽 위의 높은 커튼까지 볼 수 있다. 바닥에는 많은 가구가 있다. 바로크식의 붉은 상자 또는 책상이 오른쪽에 있으며, 왼쪽 끝에는 벽난로 또는 바로크식 의자 등받이가 있다. 그 가운데에는 상자, 바구니 또는 천을 씌운 긴 의자 등의 가구가 있다. 의자에는 노란색과 붉은색 천을 걸쳐놓았다. 주변에는 천 조각과 종이 조각이 어지럽게 흩어져 있다. 전체적으로 혼란스러운 가운데 고양이나 작은 강아지들이 뛰노는 것처럼 보이기도 한다.

물론 이런 세부 사항을 쉽게 정리할 수는 있겠지만, 그것은 아무런 의미가 없는 듯하다. 이 작품은 에그러몬트 경의 죽음과 연관된 것으로 볼 수도 있다. 위에서 커다란 바로크식 상자 또는 책상으로 본 것은 에그러몬트 경의 관일 수도 있으며,[32] 페트워스 저택에서 이 방과 관련하여 가장 먼저 떠오르는 사람은 바로 에그러몬트 경이기 때문에 이러한 해석은 충분히 설득력이 있다. 앤드루 윌턴도 이해할 수 없는 관 '뒤에' 있는 '하얀 빛의 원천'에 대해 이야기했다. 그는 페트워스에는 이런 문이 없다고 지적했다.[33] 어두운 출입구에 서 있는 사람의 모습 역시 분명하게 해석할 수 없다. 이것은 관람자 뒤에 있는 그림이 거울에 비친 것으로 볼 수 있다. 더욱이 사람의 형상을 둘러싼 긴 사각형 틀이 실제로 거울인지, 아니면 응접실에 딸린 문 중 하나가 열린 것인지도 분명하지 않다. 이 방의 크기가 어느 정도인지도 확신할 수 없다. '관'과 방의 높이에 비례하여 방의 크기를 계산해보면, 이 방은 매우 작거나 아니면 관이 매우 크다는 결론을 내릴 수 있다. 그렇다면 흩어져 있는 세간이나 동물은 관 또는 상자에 비하여 매우 조그맣게 보인다. 즉 여기에 묘사된 것이 동물이라 해도, 풍경화의 인물처럼 그것을 기준으로 방의 크기를 가늠할 수는 없다. 우리가 보는 것이 실제로 의자에 놓인 시트나 천인가? 왼쪽 구석에 있는 것은 무엇인가? 이것은 분수 · 벽난로 · 팔걸이의자 아니면 무릎을 꿇은 인물인가? 가운데 아치는 옆방으로 이어지는가, 아니면 성당의 후진(後陣) 부분인가? 어떠한 해석으로 시작해도 별다른 차이는 없다. 그림을 처음 보았을 때 떠오른 생각은 다시 그림을 보면 곧 상대적인 것이 되어버린다. 그림의 한 가지 요소를 재해석할 때마다, 전체적인 해석은 상당히 달라진다. 그림에 묘사한 것을 이해하려고 할수록 이 그림은 더욱 이해할 수 없는 것이 되고, 이해했다고 생각한 것은 곧 우리의 생각에서 미끄러져 나간다.

이런 점에서 이 작품을 이해하려는 노력은 헛된 것으로 끝나고 말지만, 그런 헛된 노력은 이 그림에 대한 해석이 적절하지 않은 데서 기인한다. 이 그림의 '내용'은 바로 이러한 해석의 실패에 있다. 그러나 이 그림의 내용은 그림을 해석하는 데 실패한 관람자에게만 그림의 변화하는 문맥 내에서 실제적인 해석의 과정으로 드러난다. 해석의 불가능은 그림의 묘사 형태에 있는 것이 아니라 관람자의 직접적인 체험의 부족에서 나온다. 〈레굴루스〉(54쪽)에서 이미 설명한 원칙, 즉 그림의 내용은 그림에서 직접 관찰할 수 있는 것을 통해서 체험할 수 있다는 원칙이 여기에도 조건 없이 적용된다. 그러나 이러한 그림의 특성은 그림에 대한 이해뿐만 아니라 그림의 관찰에도 영향을 끼친다. 관찰을 통해 그림의 요소를 이해할 수 없다. 오히려 그 반대가 된다. 즉 이해의 실패는 새로운 관찰 노력으로 이어져, 관람자는 관찰 행위를

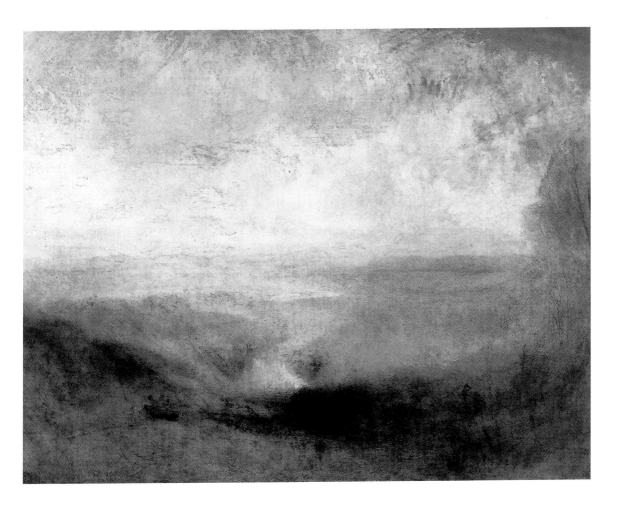

멀리 강과 만이 보이는 풍경
**Landscape with a River and a Bay in the
Distance**, 1840~1850년경
캔버스에 유화, 94 × 123cm
파리, 루브르 박물관

거듭하면서 새로운 해석과 재해석을 반복하게 된다. 이것이 이 그림의 리얼리티라
는 사실을 간파하지 못한다면, 이러한 해석의 과정은 아무런 결과를 낳을 수 없다.
그림의 효과를 이해하는 것이 문제라면, 결과를 산출할 수 없다는 결론은 매우 흥미
로운 것이 되어 우리는 반복적인 해석을 계속하게 된다. 해석과 재해석의 과정이 중
요해지고, 그림을 다시 볼수록 해석은 새로워진다. 이러한 구조로 인해 관람자는 이
해와 관찰 사이에 발생하는 생명력, 즉 이 그림이 매개하는 세계의 생명력을 의식하
게 된다. 이 그림의 의미는, 관람자가 단순한 사실을 이해하는 것이 아니라 여러 가
지 생각을 떠올리게 하는 데 있다. 또한 의심스러운 것이 관찰한 것과 결합하면서
의미는 지속적으로 변화한다.

〈일출과 바다괴물〉(59쪽)은 해석의 가능성이 열려 있는 또 다른 작품이다. 출렁
거리는 바다가 뿌연 하늘을 배경으로 펼쳐져 있다. 하늘의 노란색은 수평선으로 갈
수록 진해지고, 하늘의 노란색을 반사한 바다는 후경에서는 흰색을 띠다가 전경으
로 올수록 갈색을 띤다. 〈죽은 자와 죽어가는 자를 배 밖으로 던지는 노예선〉(90/91
쪽)에서도 볼 수 있는 괴물 형상의 물고기들이 수면 위로 뛰어오르며 물살을 일으키

〈그늘과 어둠―대홍수의 저녁〉(86쪽)의 부분, 1843년

고 있다. 그중 두 마리가 머리를 부딪치며 서로를 노려보고 있다. 입은 반쯤 벌리고 있다. 왼쪽 물고기의 몸에 열십자로 교차된 검은 선들이 있다. 이것은 아마도 그물 자국일 것이다. 좀더 왼쪽으로 가면 분홍색 머리가 나타나는데, 측면으로 보이는 얼굴은 하얀 가면을 쓰고 눈을 감은 것처럼 보인다. 이것이 동물의 머리가 아니라면, 익사한 사람의 머리로 볼 수 있을 것이다. 그러나 이 그림을 다시 살펴보면 더욱 혼란스러워진다. 앞에서 설명한 두 마리 물고기의 머리를 타원형으로 결합하고 그 아래 짙은 붉은색 터치를 연결해보면 '한 마리' 커다란 괴물이 입을 벌리고 정면을 향해 눈을 부릅뜬 것처럼 보인다. 괴물은 고래처럼 물을 뿜으며 관람자를 향해 헤엄쳐 오고 있다. 이러한 인상은 확대해보면(56쪽 아래), 더욱 실감나게 느낄 수 있다. 오른쪽 물고기의 입에 초점을 맞추면, 그림은 다시 한 번 변한다.

이러한 해석과 다양하게 변화하는 재해석으로 일출의 대기는 매우 혼란스럽게 보이지만, 그것은 여전히 자연을 묘사한 것처럼 보인다. 넓은 바다와 타오르는 빛에 대한 친숙한 묘사를 통해서가 아니라 관찰과 이해의 과정에 영향을 미치는 물·공기·빛의 알 수 없는 상호 작용을 통해 시각적 생명력을 지니는 분위기, 실제적인 동시에 비실제적인 대기의 분위기를 만들어냈다.

터너의 후기 풍경화는 그 자체로 생명력을 가진 것처럼 보이며, 더 이상 어두운 환상 세계에서 영향을 받지 않았다. 〈멀리 강과 만이 보이는 풍경〉(77쪽)에서 공간에 대한 정의를 내리기는 어렵다. 언덕, 계곡, 나무, 물, 구름이 그림의 표면 위에 부드러운 색채로 전이되면서 그 형상을 드러내고 있다. 그림의 어디에서도 정확하고 변동의 여지가 없는 정의를 내릴 수 없다. 가운데 벌어진 틈은 전경에 흐르는 시내를 재현한 것인지, 아니면 멀리 산 위에서 내려다 본 바위계곡에서 샘물이 흘러나오는 것인지 알 수 없다. 작품의 제목 또한 믿을 수 없다. 왜냐하면 후경은 앞서 〈색채의 시작〉(37쪽)에서 살펴본 것처럼 운무로 가득 찬 넓은 저지대의 평야처럼 보이기 때문이다. 이 그림에 묘사된 세계는 고정된 실체가 아니라 항구적인 창조·재건·분열의 과정을 통해 지속적으로 변화한다. 터너는 이 그림에서 자연의 효과를 표현하고자 한 과제를 달성했다. 터너는 이런 그림을 대중에게 공개하지 않았으며 러스킨에게도 보여주지 않았다. 러스킨은 이러한 작품을 터너가 나이가 들면서 창작력이 쇠퇴하는 징조로 보았다. 러스킨조차 그림의 효과가 순수하게 관찰에 의해 결정되는 터너 예술의 최종적인 단계를 이해할 수 없었다.

터너가 말년에 그린 수채화와 유화에는 모호한 요소들이 점차 증가했다. 그 결과 풍부한 관찰을 경험할 가능성이 커졌다. 터너의 말기 스케치의 특징은 묘사가 최소화된 것이지만, 체험의 풍부함은 결코 줄어들지 않고 오히려 한층 강화되는 열린 형식을 만들어냈다.

『포크스톤 스케치북』의 9쪽(68쪽) 그림에서 터너는 색채의 사용을 최소한으로 억제했다. 가운데에 두 번 큰 붓질로 그은 회색 부분은 그림의 오른쪽 끝까지 이어진다. 두 번 붓질 할 때 먼저 위쪽의 연한 회색 부분을 그린 후 아래의 좀더 진한 부분을 그렸다. 아래 쪽 윤곽선이 좀더 뚜렷하다. 여기에 아직 물감이 마르지 않은 상태에서 작은 입방체 모양 점들을 찍었으며, 그 아래 오른쪽 회색 부분에도 작은 점들이 있다. 그림은 전체적으로 전경에 넓은 제방이 있는 거대한 성벽을 멀리서 본 듯한 인상을 자아낸다. 그림의 윗부분은 옅은 회색 물감으로 채색했는데, 그 밑에

칠해 놓은 섬세한 청색과 주황색이 살짝 내비친다. 그림의 주제에 따라 아랫부분에는 물과 물에 비친 그림자가 있을 것이라고 기대하게 되는데, 노란색으로 희미하게 채색된 이 부분은 그 위의 강한 수평의 요소에 가려 아무런 형태도 알아볼 수 없다. 그러나 바로 이러한 색채가 물 위에 비친 그림자의 효과를 만들어낸다. 재현적 형태는 순수하게 주관적인 것으로 거의 아무런 형태도 없는 수평의 노란색 부분에서 생겨난다. 견고한 요새와 드넓은 대기의 느낌은 선명한 회색의 형태와 무한한 색채의 영역을 통해 직접적으로 전달된다.

마지막 예로 〈바다의 배들〉(62쪽)은 전체적으로 옅은 노란색과 분홍색으로 채색되어 있다. 그림의 하반부를 조금 더 진한 색으로 칠해, 중심에서 조금 벗어난 지점에 수평선을 형성했다. 그림 중앙에 간단한 붓놀림으로 붉은색과 검은색을 칠한 부분이 있다. 옅은 바탕색으로 표현한 공간에 오직 이 요소들만 있다. 관람자는 시각적 체험을 통해 그것을 넓은 바다에 떠 있는 두 척의 배로 보게 된다. 위에서 설명한 것처럼 미묘한 색채의 차이로 수평선이 만들어지고, 그 결과 붉은색과 검은색 점의 수평선 아랫부분은 마치 물에 비친 그림자처럼 보인다. 그런가 하면, 이처럼 반사된 이미지를 통해서 그림의 수평선은 바다의 수평선처럼 보인다. 하나가 다른 하나에 의해서 해석되는 것이다. 단독으로는 재현적인 의미를 갖지 못한다. 그럼에도 불구하고 이처럼 매우 간결한 형태 속에서 무한한 공간감을 느낄 수 있다. 그러한 공간감은 '바다의 수면'과 '두 척의 배'의 상호 연관성을 먼저 깨닫는 데서 발생하지 않는다. 매우 근소한 대조를 통해서 붉은색과 검은색의 요소가 관람자의 시선을 붙잡지 못한다면, 그것은 주위의 무정형 배경 속으로 사라져버릴 것이다. 바탕색의 미묘한 농도 변화를 통해 '하늘 위' 또는 '그 아래 바다'와 같은 느낌을 연상할 수 있다. 완벽한 재현은 처음부터 배제되었다. 이러한 작품은 불완전하고 단편적이라는 점에서 스케치이지만, 동시에 그 자체로 완전한 작품이기도 하다. 무엇보다 우리는 순수하게 회화적인 세계와 만나게 된다. 그림 속에서 모든 대상이 역동적인 형태를 드러내고, 그것을 통해서 우리는 그림 속의 세계를 알아보게 된다. 그러나 우리가 보는 세계의 역동적인 형태는 매번 우연히 생겨난다. 반면 터너는 간략한 표현 양식으로 관람자의 시선을 역동적인 형태로 이끌어 이처럼 우연한 일치에서 지속적으로 벗어나게 한다. 이러한 표현 양식을 통해 터너는 자연에서 볼 수 있는 역동적인 형태를 그림으로 표현할 수 있었다. 이것은 실제로 자연에서 볼 수 있는 역동적인 형태의 '원형'이라고 할 수 있다. 여기에는 더할 것도 뺄 것도 없다. 그림이 일단 이러한 구조를 갖게 되면, 회화적 기준으로 볼 때 그림이 아직 미완성인 것처럼 보여도 그것은 불완전한 그림이 아니다. 이런 그림에서 관찰과 이해는 최초의 미완성 상태로 거듭 되돌아간다.

지금까지 개별적인 작품을 통해 살펴본 예술적 요소를 색채의 사용이라는 문맥에서 볼 때만 터너가 그러한 요소를 통합적으로 사용한 방식을 이해할 수 있다. 터너는 이러한 회화적 요소의 상호 작용을 통해 그림의 색채를 자연의 색채 법칙으로 구체화시킬 수 있었다.

〈페트워스의 실내〉(81쪽)의 부분, 1837년경

"터너의 삶이 작품의 성격에 나타나 있다. 그의 삶은 신비롭기 그지없고 사람을 당혹하게 하는 것만큼 그를 기쁘게 하는 것은 없는 것 같았다. 왜냐하면 그가 사람들에게 뭔가를 설명하기 시작하면, 그는 분명 도중에 말을 자르고는 신비롭게 고개를 끄떡이거나 윙크를 하기 일쑤여서, '할 수 있으면 한번 알아 맞춰봐'라고 말하는 것 같았다."
— 데이비드 로버츠

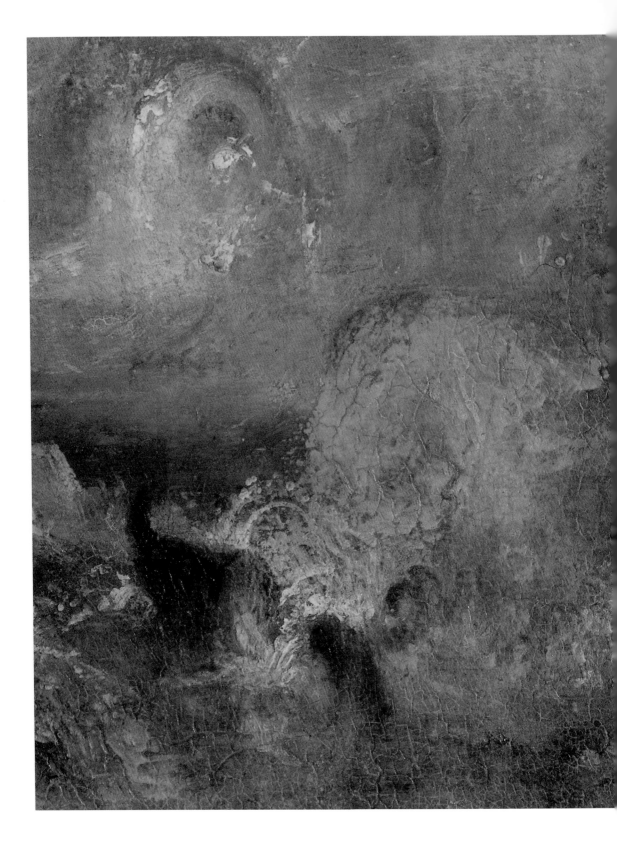

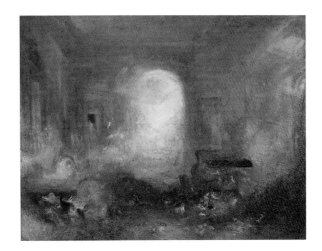

페트워스의 실내
Interior at Petworth, 1837년경
캔버스에 유화, 91 × 122cm
런던, 테이트 갤러리

왼쪽
위 그림의 부분

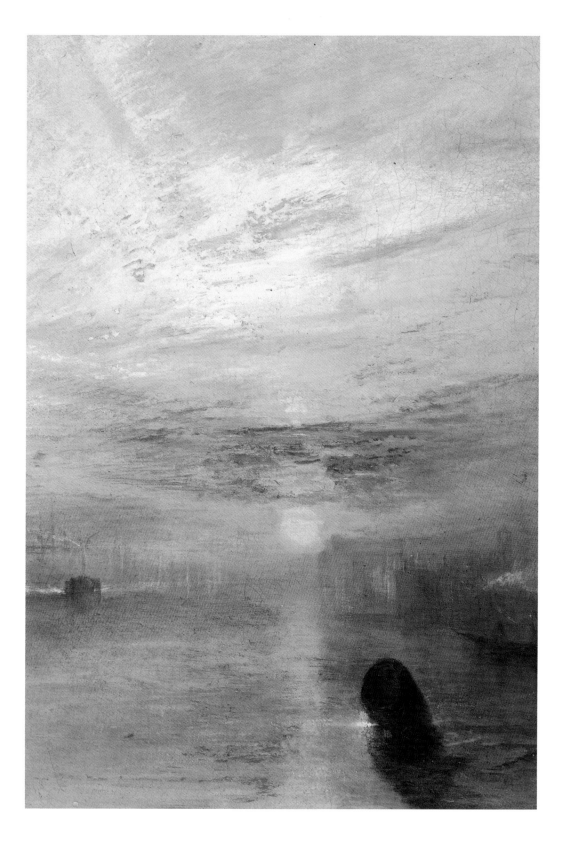

색채의 '열린 비밀'

터너는 〈해체를 위해 최후의 정박지로 예인되는 전함 '테메레르'호〉(85쪽)를 가장 마음에 드는 그림으로 꼽았다. 실제로 이 작품은 터너의 인생에서 매우 중요한 의미를 지닌다. 영국이 전쟁에서 승리하는 데 중요한 역할을 했지만, 더 이상 쓸모가 없어 폐기된 전함 '테메레르'호는 새로운 기계 시대의 개막을 알리는 동시에 절정에 달한 터너의 색채 기법을 보여준다.

이 그림은 더 이상 선명할 수 없을 정도로 명확하게 그려졌다. 명도가 다른 파란색과 노란색의 음영이 화면 전체를 지배하고 있다. 노란색·오렌지색·빨간색은 밝게 빛나는 태양에 가까워질수록 점점 더 진해지다가 오른쪽 끝에 역광으로 보이는 어두운 배와 계선주(배를 묶어 두는 기둥)에 닿으면서 검은색으로 변한다.

어두워지는 수평선 위에는 밝은 청색을 칠했고, 구름 위쪽에는 연한 청백색을 칠했다. 왼쪽의 증기선과 물, 그리고 밝은 '테메레르'호에서 공식처럼 사용된 색채의 법칙을 다시 확인할 수 있다.

괴테는 이러한 색채 현상을 『색채론』에서 이론화했다.[34] 안개 낀 공간 뒤에 광원이 있을 때 대기는 노란색으로 보인다. 빛이 강해지면 색채는 오렌지색에서 붉은색으로 변하고, 마침내 완전히 진해지면 검은색으로 보인다. 반면 어두운 배경 앞에 밝은 구름이 있으면 대기는 파랗게 보이고, 적절한 빛이 나타나면 점차 보라색으로 변한다. 이러한 효과가 이 그림에 사용된 유일한 색채 효과는 아니다. 그림의 전체적인 색채 구조는 괴테의 색채론을 도해하여 청색과 노란색의 대립 원리를 태양, 구름, 연기, 파란 하늘에 모두 적용한 것처럼 보인다.[35]

이 작품에 나타난 아름다운 조화를 이해하기 위해서는 미묘한 색채의 사용과 색채의 상호관계를 이해해야 한다. 그것이 이 그림에 전체적인 통일성을 부여했다. 색채 현상의 기본적인 법칙이 그대로 적용되었다. 그림의 전체 세계가 색채 속에 용해되었다. 이러한 현상을 자연 풍경에서 실제로 볼 수는 없다. 그렇지만 여기에 적용된 색채의 법칙은 자연 색채의 뉘앙스와 일치한다. 그림의 전체적인 인상은 매우 조화롭기 때문에 여기서 색채에 관련된 미학적 법칙을 살펴보는 것은 단지 부차적인 의미를 지닐 뿐이다.

〈죽은 자와 죽어가는 자를 배 밖으로 던지는 노예선〉(90/91쪽)에 사용된 색채가 〈해체를 위해 최후의 정박지로 예인되는 전함 '테메레르'호〉에도 거의 동일하게 사용되었다. 〈죽은 자와 죽어가는 자를 배 밖으로 던지는 노예선〉에서는 붉은 주홍빛이 넓게 사용되었으며, 그림 전체에 노란색이 넓게 분포되어 있다. 괴테는 "주홍빛

"§154. 태양은 안개가 낀 날에는 노란 원반으로 보인다. 중심부는 밝은 노란색이고, 가장자리는 붉은색을 띤다. (예를 들면 1794년 북유럽의 경우와 같이) 대기 중에 연기가 끼었거나, 시로코 바람이 부는 남유럽의 대기 조건에서, 태양은 짙은 붉은빛을 띠고, 후자의 경우 태양을 둘러싼 구름 전체에 붉은빛이 반사된다. 아침과 저녁에 하늘이 붉게 물드는 것과 이와 같은 이유다. 짙은 안개에 쌓인 태양은 우리에게 붉은 색조로 나타난다. 태양이 떠오를수록, 점점 더 밝은 노란색으로 빛난다."
— 괴테, 『색채론』 HA, vol. 13, p.363

〈해체를 위해 최후의 정박지로 예인되는 전함 '테메레르'호〉(85쪽)의 부분, 1838년

표면에 시선을 고정하면, 색채가 실제로 우리의 눈을 뚫고 들어오는 것처럼 느껴진다. 믿을 수 없을 만큼 충격적인 느낌을 받게 되는데, 그러한 효과는 어두운 배경에서 더욱 잘 나타난다"고 말했다.[36] 반면 괴테는 노란색이 혼합된 색은 상당한 불안감을 준다고 말했다. 확실히 〈죽은 자와 죽어가는 자를 배 밖으로 던지는 노예선〉이라는 주제는 덧붙인 시와 함께 매우 불안한 느낌을 준다. 그러나 터너는 무시무시하고 충격적인 주제를 있는 그대로 그리지는 않았다. 이 작품이 매우 충격적으로 느껴지는 이유는 무엇보다 위협적인 파국의 느낌을 불러일으키는 색채의 사용에 있다. 터너의 후기작에서 그림의 구체적인 작용을 일으키는 것은 색채다. 관람자는 색채의 특성을 통해 그림의 주제를 직접적으로 체험할 수 있다.

터너의 색채를 설명하기 위해서는 괴테를 참고해야 한다. 말년에 그는 괴테의 색채론을 면밀히 연구했다. 친구인 화가 찰스 로크 이스트레이크가 괴테의 책을 번역하여 1843년 말경에 터너에게 선물했다. 터너는 이 책에 간단한 주석을 달면서 숙독했는데, 그 책이 현재까지 전하고 있다.[37] 괴테의 색채론이 터너의 그림에 끼친 영향에 대해서는 별도의 연구가 필요하다. 또한 괴테의 색채론이 19세기 미술 창작 전반에 끼친 광범위한 영향에 대한 총체적인 평가도 필요하다. 여기서는 다만 터너의 후기 회화를 이해하기 위해서는 괴테의 이론을 빠트릴 수 없다는 사실만 지적하고자 한다. 주요 사항은 다음과 같이 요약할 수 있다. 터너는 스스로 색채의 규칙성과 표현성을 발견했다. 따라서 괴테의 색채론에 대해 실제적인 측면에서 훨씬 우월하고 비판적인 태도를 취했다. 괴테가 설명한 색채 현상은 터너에게 그다지 새로운 것이 아니었다. 터너는 실제로 활용할 수 있는 몇 가지 이론에만 주로 관심을 기울였다. 괴테의 이론을 통해 터너는 색채에 대한 자신의 생각을 정리하고 강화할 수 있었다.

괴테의 색채론은 터너 시대에 빛과 색채에 대한 이론을 공식화하고, 빛과 색채가 물리적·심리적·미학적 조건과 상호작용을 이룬다는 점을 정리한 유일한 연구였다. 색채 현상을 이론적으로 설명한 괴테의 이론은 터너의 창작과 유사한 정신적 토대를 공유하고 있다.

터너가 괴테의 책에 단 주석 중 하나는 괴테의 의견에 전적으로 동의하고 있다는 것을 직접적으로 보여준다. 또한 그것은 이 책에서 여러 번 살펴본 것처럼, 터너가 관찰을 통해 그림을 직접적으로 체험할 수 있도록 그리는 데 문제가 있다는 점을 충분히 인식하고 있었다는 것을 보여준다. 괴테는 다음과 같이 주장했다. "색채 전체를 하나의 대상으로 외부에서 본다면, 색채 그 자체가 활성화되어 매우 보기 좋을 것이다."[38] 여기에 터너는 다음과 같은 주석을 달았다. "이것이 회화의 목적이다."[39]

터너의 후기작에서 색채는 그림에 사실적인 세계를 묘사하기 위한 용도로 쓰이지 않았다. 그는 점점 더 사실적 묘사에서 벗어났다. 그리고 그만큼 그의 색채는 지금까지 자연의 효과로 설명해온 원칙에 근접해갔다. 그는 후기작에서 색채의 구조적 법칙을 발전시켰으며, 관찰을 통해 그러한 법칙을 자연의 효과와 결합시켰다. 관람자는 그림의 색채 효과 속에서 관찰을 통해 그림의 리얼리티를 체험한다. 그림에 자연에 속하는 어떤 요소가 있다면 그것은 색채이다. 그림은 색채로 만들어지고, 각각의 색채는 그림이나 자연에서 나타나는 효과를 만들어낸다. 그림에 나타난 색채는 자연의 효과를 상실하지 않는다. 터너의 그림을 구성하는 색채의 본질은 바로 터너의 색채 기술이라는 '열린 비밀'에 있다.

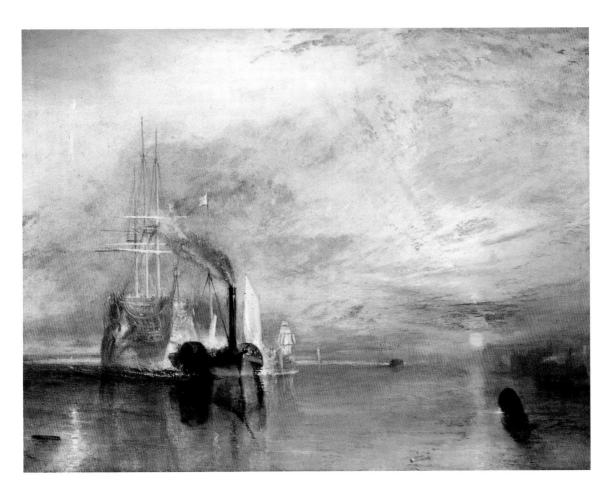

그러나 이러한 견해는 자연이 그림에 '사실적인 형태'로 나타날 수 있다는 인습적 사고를 떨쳐버릴 때만 의미가 있다. 여기서 다시 필요한 계기를 제공한 것은 괴테였다. 흔히 풍경화 작품을 설명할 때, 우리는 그림에 묘사된 것이 자연이 아니라는 사실을 쉽게 잊는다. 또한 관람자 앞에 있는 그림, 가령 풍경화의 모든 것이 실제로 유기적·물리적 물질로 만들어진 것이 아니라는 사실을 쉽게 잊는다. 그림에서 볼 수 있는 모든 것을 구성하고 조직하는 것은 색채와 음영이다. 그림의 표면에 각각의 색채와 음영을 배열하는 것은 터너의 행위일 뿐이다. 그는 자신이 이해한 방식에 따라 세상의 사물을 그림 속에 형태와 색채로 배열한다. 그림 속에서 하늘의 태양처럼 보이는 노란색 점은 터너가 그려 넣은 것이다. 태양과 지구의 관계를 그림으로 나타내는 것은 그 상호관계와 법칙, 우리의 사상을 그림으로 그리는 것이기도 하다. 이러한 맥락에서 터너는 그림의 다른 요소와의 상호관계를 통해 노란색 점을 '태양'으로 묘사하겠다는 구상을 했다. 따라서 그는 어떤 '방법'과 상호관계에 따라 그림에 재현적인 사물을 배열한다. 우리는 여기에 어떤 가능성이 열려 있음을 확신할 수 있다. 다시 괴테의 말을 인용하면 다음과 같다. "교육받지 못한 사람들에게 예술 작품 속의 자연을 보여주는 것은 (그림에 없는) 자연이 아니라 (그림에 있는) 인간임에 틀림없다." "자연에 대해 말하면서 예술가들은 언제나 명백하게 볼 수 있는

해체를 위해 최후의 정박지로 예인되는 전함 '테메레르'호
The Fighting 'Téméraire' tugged to her last berth to be broken up, 1838년
캔버스에 유화, 91×122cm
런던, 내셔널 갤러리

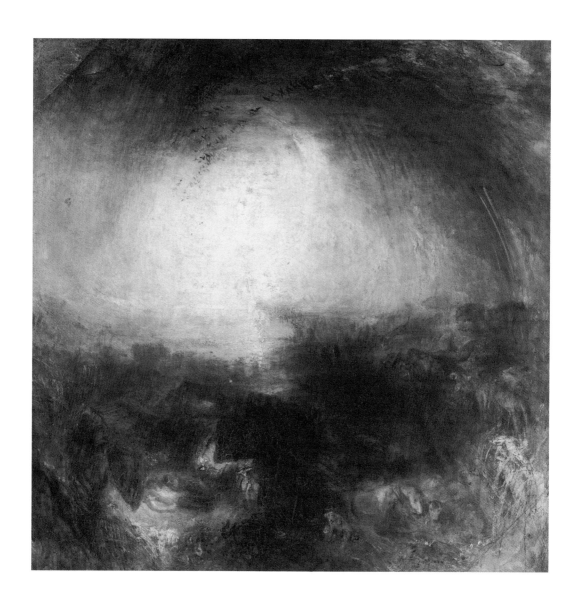

그늘과 어둠—대홍수의 저녁
Shade and Darkness—the Evening
of the Deluge, 1843년
캔버스에 유화, 78.5×78cm
런던, 테이트 갤러리

달이 슬픔을 표시했으나
반항은 잠재워지고, 어두운 대홍수가 엄습해오면서
최후의 징조가 나타났다. 노아의 방주가 물에 떠워지고
잠에서 깨어난 짐승들이 울부짖으며
노아의 방주를 향해 몰려들었다.

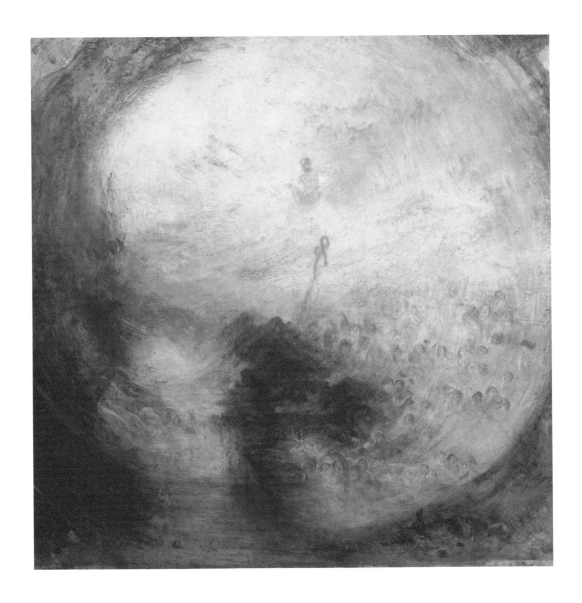

빛과 색채(괴테의 이론) ─ 대홍수 후의 아침 ─ 창
세기를 쓰는 모세
**Light and Colour(Goethe's Theory)—The
Morning after the Deluge—Moses writing
the Book of Genesis**, 1843년
캔버스에 유화, 78.5×78.5cm
런던, 테이트 갤러리

노아의 방주는 아라라트 산에 상륙했다. 다시 떠오른 태양은
대지의 축축한 습기를 말리면서 빛을 발산하여
휩쓸린 대지의 형태를 다채로운 모습으로 반사했다.
희망의 전령은 여름날의 파리처럼 덧없이
솟아올라, 퍼졌다가, 사라졌다.

요한 볼프강 폰 괴테
색상환
Colour circle, 1808~1810년
프랑크푸르트, 괴테 박물관, 괴테의 스케치와 채색

"§155. 무한하고 어두운 공간에 안개를 드리우고 태양빛을 비추면, 청색으로 보인다. 낮에 높은 산에서 본 하늘은 무한한 어둠의 공간을 떠도는 안개의 양이 적기 때문에 선명한 청색으로 보인다. 그러나 계곡으로 내려올수록 청색은 점점 밝아지고, 마침내 안개의 양이 많아지는 어떤 지점에서는 완전히 흰색에 가까운 청색이 된다."
— 괴테, 『색채론』 HA, vol. 13, p.363

것 이상을 암시해왔지만 그러한 사실을 충분히 의식하지 못하고 있다."⁴⁰

그러나 터너가 자연에서 취한 것을 순수하게 추상적으로 생각할 필요는 없다. 형태 면에서 터너는 자연의 역동적인 형상을 그릴 수 있었다. 색채 면에서 그는 관찰을 통해 이해한 색채의 법칙을 따를 수 있었다. 자연의 법칙과 묘사의 법칙은 색채를 통해 서로 연관된다.

이러한 두 가지 측면은 다음 두 작품에 매우 복잡하게 표현되었다. 〈그늘과 어둠 — 대홍수의 저녁〉(86쪽)과 〈빛과 색채(괴테의 이론) — 대홍수 후의 아침 — 창세기를 쓰는 모세〉(87쪽)를 살펴보자.

이 두 작품은 위에서 언급한 모든 측면을 내포하고 있는 수수께끼 같은 그림이다. 두 작품의 제목은 터너가 그림을 그리면서 떠오른 생각을 바탕으로 나중에 붙인 것으로 보인다. 두 작품은 열린 구성이며, 형태와 색채 모두에서 사실적인 재현의 전제조건을 따르지 않았다. 두 작품 모두 무한히 풍부하게 해석할 수 있는 동시에 간단한 말로 단순하게 설명할 수도 있다. 두 작품은 순간적으로만 파악할 수 있다. 두 작품을 볼 때 관람자는 매우 특별하고, 항구적이며, 역동적인 형태를 관찰하게 된다. 또한 색채는 매우 억제된 것처럼 보이는 동시에 색채의 향연처럼 모든 색이 펼쳐진 것처럼 보이기도 한다. 이처럼 관람자가 그림의 형태와 색채를 인식하는 과정은 필연적으로 관찰의 과정과 연결된다. 이 두 작품은 터너 예술의 전체적인 발전 경로를 총체적으로 집약해 보여준다. 이러한 이유로 두 작품은 마치 미완성 스케치처럼 보이며, 그 완전한 해석을 내릴 수 없다. 이미 많은 해석이 이루어진 이 두 작품에 대해 또 다른 해석을 추가하는 것은 의미가 없다. 왜냐하면 현재까지 이루어진 해석으로도 이 두 작품의 의미를 하나의 개념으로 요약할 수 없다는 사실이 충분히 입증되었기 때문이다. 그러나 지금까지 터너의 그림을 이해하기 위해 필수적으로 고려해야 할 요소에 주의를 기울이며 개별적인 작품을 살펴보았다. 터너 작품의 다양한 특성을 살펴보면서 관찰 기술을 연마해온 관람자라면 궁극적으로 말로 표현할 수 없는 이 작품들을 제대로 관찰할 수 있을 것이다. 이러한 이유로 이 책에 포함된 작품의 해석은 궁극적으로 관람자의 몫으로 남겨두겠다.

이 두 작품은 보통 한 짝을 이루는 것으로 여겨져 왔다. 주제는 터너 초기의 영웅적 풍경화와 19세기 중반의 일반적인 회화 관습을 계승하고 있다. 그러나 정사각형 캔버스에 이러한 주제를 표현한 것은 이전에는 없던 일이다. 네 귀퉁이에 삼각형 모서리가 있어 전체적으로 불규칙한 팔각형이 되는 그림의 구도는 터너만의 독창적인 것이다. 물감을 갓 칠했을 때보다 색채는 어둡고 음울해졌다. 파란색과 노란색의 음영 처리 원칙은 심하게 변형되었다.

〈그늘과 어둠-대홍수의 저녁〉(86쪽)에서 가장 두드러진 효과는 빛과 어둠의 구조에 있다. 가장 짙은 어둠을 중심에서 약간 벗어난 지점과 그림 윗부분에서 볼 수 있다. 그림 윗부분의 어둠은 오른쪽과 왼쪽으로 펼쳐지면서 넓은 호를 그리고 있다. 그림 중 가장 밝은 부분이 바로 이 호의 아래에 있으며, 부분적으로 옅은 청색 음영 처리를 볼 수 있다. 밝은 중심 부분의 주변에 해무리가 있으며, 멀리서 본 듯한 이 해무리는 완전히 둥글지는 않다. 그림의 오른쪽 아랫부분은 노란색을 띠며, 그 왼쪽 부분은 선명한 흰색과 밝은 노란색, 붉은색을 띤다. 관람자는 어떤 지점에서도 확실한 형태를 찾을 수 없다. 관람자의 시선은 밝은 부분과 그 아래 어두운 부분에서 잠

시 머문다. 그림 전체에 흩어져 있는 작은 형상들은 그림의 어디에서도 구체적인 형태를 드러내지 않는다. 전체적인 빛과 어둠의 구조를 배경으로 다소 두드러진 윤곽이 드러날 뿐이다. 이러한 형상들을 식별하려고 하면 그 형상들은 곧 사라져버린다. 그러나 이 그림을 볼 때 관람자의 시선은 희미한 색채의 그물망 속에서 한 부분에서 다른 부분으로 특별한 방식으로 움직인다. 그림의 하반부에서 관람자의 시선은 왼쪽의 밝은 부분에서 오른쪽의 밝은 부분으로 전진과 후퇴를 계속한다. 그러나 이러한 움직임에 저항이 없는 것은 아니다. 관람자의 시선은 작은 덩어리들 때문에 혼란스러워진다. 작은 덩어리들은 그림의 나머지 부분에서 분리되려고 한다. 방향은 몇 번이고 상실된다. 그림의 위쪽 꼭대기에서 관찰을 시작한다면, 시선은 양쪽 모서리를 따라 바닥까지 이어진다. 여기서도 그림 전체를 포괄하는 움직임은 나타날 수 없다. 매번 그런 충동이 생기기는 하지만, 언제나 사라져버린다. 관람자의 시선이 상단에서 움직이기 시작하면 언제나 아래로 침몰해버린다. 관람자의 시선은 그림의 하단부에서 뒤엉켜 거의 풀 수 없다. 전체적으로 볼 때 그림은 방향 상실·해체·분열의 구조로 이루어져 있다.

좀더 오랫동안 그림을 관찰하면 잔상 효과 때문에 밝은 부분이 어둡게 보인다. 그러나 어두운 부분이 그만큼 밝아지는 것은 아니다. 그림 전체가 계속해서 어두워지는 것처럼 보인다.

그림의 기하학적인 중심 근처에 긴 원형의 그림자를 볼 수 있는데, 이것은 멀리서 본 노아의 방주로 해석할 수 있다. 동물들이 줄을 지어 그쪽을 향해 나아가고 있는 것처럼 보인다. 왼쪽 강기슭을 따라 움직이는 동물들의 행렬은 원근법에 의해 희미해지면서 깊은 공간감을 만들어낸다. 반면 그림 아래의 전경은 그림의 표면 속으로 떨어지는 것 같다. 거기서 동물들의 윤곽, 가운데 흐릿하게 작아지는 윤곽을 알아보려는 노력을 통해 전경의 견고한 기하학을 재구성할 수 있다. 위에서 설명한 밝은 부분의 중심은 그림에 묘사된 공간 중에 가장 멀리 있는 것으로 생각할 수 있다. 그러나 관람자의 시선이 이 부분에 잠시 머문다면, 그 부분은 가차 없이 그림을 가로질러 앞으로 다가선다. 밝은 부분 위로 선명한 검은 붓 자국을 볼 수 있는데, 이것은 줄지어 날아가는 새의 행렬로 볼 수 있다. 이 붓 자국을 통해서 그림의 가장 밝은 부분을 다시 한 번 어두운 부분 '뒤에' 있는 것처럼 볼 수 있다. 그림에 묘사된 공간적 개념은 그림에서 관찰할 수 있는 형상들을 통해서 상쇄된다.

그림의 오른쪽 아래 부분의 작은 형상들은 분명히 동물의 윤곽으로 보인다. 그러나 이러한 윤곽 중 어느 것도 완전하지 않다. 각각의 형상은 부드러운 배경 속으로 융합된다. 전경에서만 동물의 윤곽이 어느 정도 형태를 갖추고 있으며, 거기에서 우리는 개·말·소라고 할 수 있는 것들을 본다. 반면 뒤로 조금 물러서 보면, 특별한 동물의 형상을 알아볼 수 있는 가능성은 완전히 사라진다. 실제로 오직 전경의 몇몇 형태에서만 동물과 유사한 형상을 찾아볼 수 있다. 더욱이 전경에서 동물들과 그 사이 공간을 구분해내는 것도 불가능하다. 형상들 사이의 공간은 또 다른 방법으로 동물처럼 보이는 형상을 흩뜨려버린다. 관람자가 그림의 전경에서 동물의 형상을 찾아내려고 하면, 동물처럼 보이는 형상은 곧 해체된다. 변하지 않는 유일한 사실은 끊임없이 동물의 형상을 만들어내는 자기 쇄신의 과정뿐이다. '노아의 방주'에서 살아남은 것은 바로 이것이다.

색상환
Colour circles, 수채
런던, 대영박물관

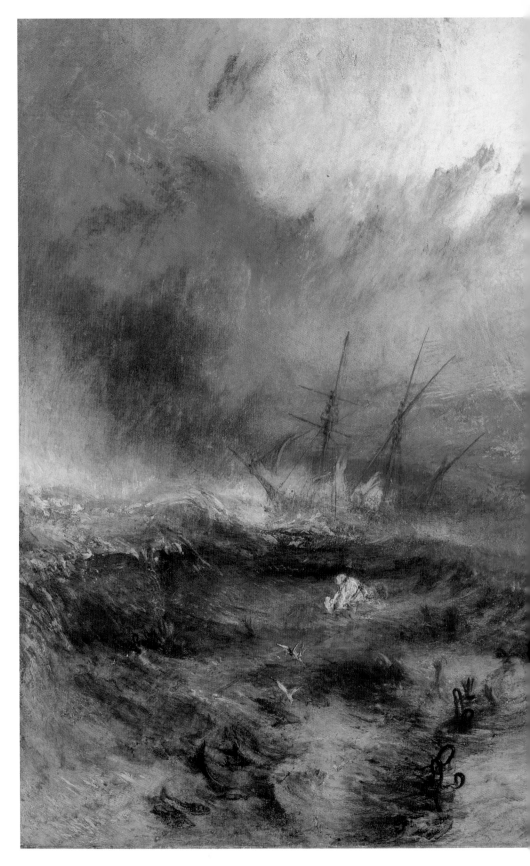

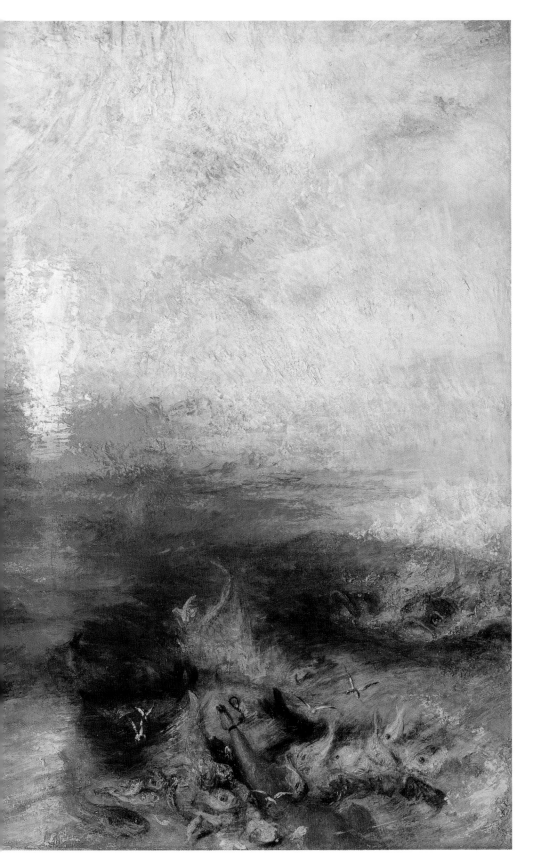

여기서 우리는 굵은 빗줄기가 쏟아져 내리면서 어두워진 태양을 보고 있는가? 아니면 터너가 시에서 언급한 달을 보고 있는가? 어떻게 바다의 수평선이 오른쪽과 왼쪽으로 위로 휠 수 있는가? 그림 왼쪽 구석의 절벽과 나무가 있는 땅은 무엇인가? 그리고 바다는 무엇인가? 쏟아져 내리는 물줄기를 왼쪽 아래 전경에서 볼 수 있다. 사방에 강물과 시냇물에 흐르고 있다. 그러나 그림의 어디에도 물이 어디에서 흘러나오는지 또는 물이 흐르는지조차 분명히 나타나 있지 않다. 왼쪽 아래에서 물은 부서진 집 또는 무너진 천막 앞으로 흘러내리는 것처럼 보인다. 이 부분을 처음 보면 반쯤 벗은 남녀가 밝은 노란색을 배경으로 누워 있는 것처럼 보인다. 그러나 자세히 살펴보면 이러한 인상은 이내 사라지고, 사람의 팔다리는 흩어진다. 그리고 이것이 한 사람인지 아니면 세 사람인지 알 수 없어 혼란스러워진다. 그 오른쪽 바로 위의 밝은 형상 역시 자세히 살펴보면 정확한 윤곽이 사라지면서, '폐허'와 풍경 사이의 경계가 흐려진다. 모든 것을 한 가지 이상으로 해석할 수 있으며, 어떠한 해석을 내리든 그 해석은 계속해서 모호해진다. 관람자는 점점 더 그려진 형상이 아니라 형상이 지속적으로 해체되는 경향만을 인식하게 된다.

〈빛과 색채(괴테의 이론)―대홍수 후의 아침―창세기를 쓰는 모세〉(87쪽)에서 색채는 그림의 전체적인 성격을 결정한다. 둥글게 칠한 노란색은 왼쪽으로 갈수록 진해지고 가운데로 갈수록 흰색을 띠면서 밝아진다. 그림 전체는 오렌지색과 빨간색으로 하나의 원을 그리고 있으며, 왼쪽 아랫부분에서 매우 진해져 검은색에 가깝게 보인다. 가운데에서 오른쪽 위로 갈수록 청색이 두드러진다. 녹색은 중심 아래의 어두운 부분을 강조하고 있다. 이 그림에는 색상환의 모든 색이 존재하지만, 색상환의 순서대로 나타나지는 않는다. 오히려 색채는 여기저기서 부분적으로 강해지면서 주위의 다른 색과 혼합되어 있다. 따라서 개별적인 색채의 존재를 거의 느낄 수 없다. 색채의 질서는 수립되지 않았으며, 형성되는 과정에 있다. 색채의 질서, 빛의 법칙, 색상환, 화해의 상징인 '무지개' 등을 이러한 색채의 배열에서 생각해낼 수 있다. 여기서 색채는 '탄생의 상태'에 있다.

각 부분은 대체적으로 동일한 구조를 보여준다. 〈눈보라-얕은 바다에서 신호를 보내며 유도등에 따라 항구를 떠나가는 증기선〉(70/71쪽)과 마찬가지로 이 그림에서 붓놀림의 방향은 관람자의 시선의 방향에 상당한 영향을 끼친다. 관람자의 시선은 가운데에서 시작하여 왼쪽 윗부분으로 움직이면서 그림의 전체적인 형태를 따라 움직인다. 이때의 움직임은 팽창하는 원의 느낌을 만들어낸다. 이러한 느낌은 간혹 '소용돌이치는' 움직임 앞에 선 느낌으로 묘사되기도 했다. 반대로 움직이려는 경향이 좀더 강하게 보일 수도 있다. 즉 관람자의 시선은 왼쪽 아래 구석에서 시작하여 오른쪽으로, 어두운 부분에서 점점 밝은 부분으로 움직이다가 그림의 중심에서 멈춘다. 이때의 움직임은 점점 더 밝아지는 것이 특징이다.

이렇게 움직이면서 관람자의 시선은 그림 위의 다양한 색채를 거치게 된다. 가장 진한 노란색에서 시작하면, 오렌지색과 빨간색으로 이어진다. 그 다음에는 오른쪽 윗부분에서 갑작스럽게 파란색이 나오고, 이 파란색은 가장 진한 노란색과 마주보고 있다. 다시 밝은 노란색, 오렌지색, 빨간색과 검은색이 나온다. 그림 가운데 녹색은 파란색과 노란색을 혼합한 이차색으로 색상환에는 나오지 않는 색이다. 노란색과 파란색의 원색 대비가 이러한 움직임 속에서 서로 마주보고 있다. 이러한 원색의

90/91쪽
죽은 자와 죽어가는 자를 배 밖으로 던지는 노예선
―다가오는 티폰('노예선')
Slavers throwing overboard the Dead and Dying―Typhon coming on('the Slave Ship'), 1840년
캔버스에 유화, 90.8×122.6cm
보스턴 미술관, 헨리 릴리 피어스 기금

"손을 높이 들어, 돛대를 잡아 밧줄을 당겨라.
저기 지는 해와 거친 구름이
티폰이 다가오고 있음을 알린다.
괴물이 갑판을 휩쓸기 전에,
죽은 자와 죽어가는 자를
배 밖으로 던져라
사슬은 신경 쓰지 마라.
희망이여, 희망이여, 헛된 희망이여!
이제 어디서 그대를 찾는단 말인가?"

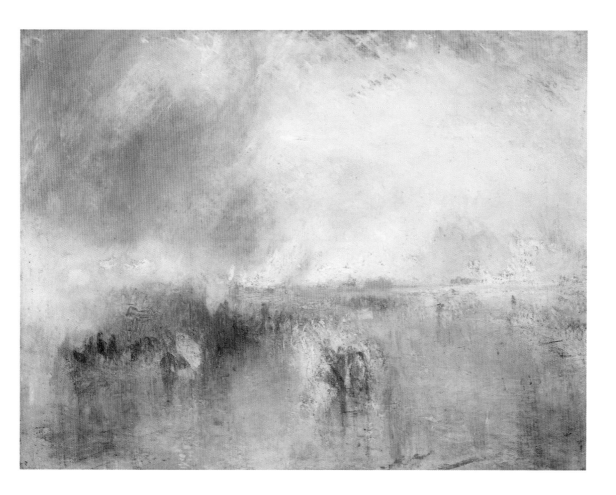

흐린 연기 속의 배들의 행렬, 베네치아
Procession of Boats with Distant Smoke,
Venice, 1845년경
캔버스에 유화, 90×120.5cm
런던, 테이트 갤러리

대비에서 모든 색채가 나온다(괴테의 색채론). 색채는 단순히 색채를 묘사하지 않는다. 색채는 색채 그 자체이다. 색채가 그 자체의 법칙에 따라 그림에 나타날 때면 언제나 색채는 그 자체의 특성을 리얼리티로 보여준다.

그림 가운데에 위로 곧추선 뱀을 희미하게 볼 수 있다. 그 위에 자유롭게 떠도는 형상은 그림의 제목에 언급된 모세인 듯하다. 그림 가운데 녹색 산과 오른쪽 아래 물고기의 뼈를 제외하면, 뱀과 모세는 부분적으로나마 알아볼 수 있는 유일한 형상이다. 이러한 형상은 전체적인 움직임의 과정에서 사라지지 않는다. 뱀과 물고기 뼈, 그리고 모세의 형상은 다양하게 해석할 수 있지만, 이러한 형상은 그림의 움직임 속에 변하지 않고 남아 있다. 이 그림의 법칙은 형태, 즉 변화 속의 영원성이다.

하반부 전체는 인간 형상으로 보이는 것들로 가득 차 있다. 작은 얼굴들, 어깨, 팔, 간혹 섬세하게 묘사된 몸들이 마치 스스로 빛을 내듯이 떠오른다. 몇몇 머리를 작은 원형이 둘러싸고 있는데, 그것은 그림의 전체 구조를 작게 축소한 것으로 볼 수 있다. 이러한 형상들이 왼쪽 윗부분을 향해 얼마나 멀리 떠내려가는지는 단언할 수는 없다. 단지 지속적으로 인간의 형상을 만들어내는 구조를 여전히 알아볼 수 있다. 그러한 구조는 색채와 관련되듯이 형태와도 관련되면서 발생 과정에 있는 스스로를 드러낸다. 즉 터너의 회화에서 세상은 빛과 색채의 세계로 체험할 수 있다.

J. M. W. 터너 1775~1851년: 연보

1775 코벤트 가든에서 이발사이자 가발제조업자인 윌리엄 터너의 아들로 출생.

1787 최초의 드로잉.

1789~1790 최초의 스케치북 제작. 여러 건축가들로부터 드로잉을 주문받음. 토머스 말턴을 사사함. 왕립 아카데미에 입학. 최초의 수채화 작품 전시.

1793 여름에 사우스 웨일스 지방으로 스케치 여행을 떠남. 이후 거의 매년 여행을 떠남. 왕립 아카데미 상 수상.

1794 판화 원화를 제작. 지형도 제도사로 유명해짐.

1796 최초의 유화.

1799 옛 거장들의 작품을 모방한 다양한 습작 제작. 앵거스타인 컬렉션의 클로드 로랭 회화를 보고 감동함. 왕립 아카데미 준회원으로 선임됨.

1801~1802 스코틀랜드 여행. 첫 번째 스위스 여행. 루브르 박물관의 회화 작품을 연구함. 『리베르 스투디오룸』의 삽화를 위한 스케치와 회화 제작. 왕립 아카데미 정회원으로 선임됨.

1803 터너의 예술 개념에 대한 공방이 시작됨.

1804 터너 자신의 작업실을 개설함. 어머니 사망. 아버지가 집안일을 맡아서 꾸려감.

1807 『리베르 스투디오룸』 제1권 출간. 왕립 아카데미의 원근법 교수로 부임함.

1809 페트워스에서 여름을 보냄.

1811 쿡, 바이런, 스콧의 저서에 실릴 삽화 제작. 원근법에 대한 최초의 강의.

1817 라인 강을 따라 여행. 연작 '색채의 시작'의 첫 작품 제작.

1818 가을에 스코틀랜드 여행.

1819 첫 번째 이탈리아 여행. 토리노, 코모, 베네치아 방문. 로마, 나폴리에 체재. 피렌체를 거쳐 귀국.

1821 프랑스 여행. 파리, 루앙, 디에프 방문. 『프랑스의 강』을 위한 삽화 제작.

1822 퀸 앤 가(街)에 작업실을 확장하여 다시 개설함.

1825 두 번째 라인 강 여행.

1828 두 번째 이탈리아 여행. 〈레굴루스〉를

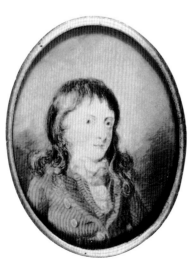

자화상
Self-portrait, 1791년
수채, 9.5×7cm
런던, 국립 초상화 미술관

찰스 터너
부드러운 기질
A sweet temper, 1795년경
연필
런던, 대영박물관

조지 댄스
터너
Turner, 1800년
연필
런던, 왕립 아카데미

포함한 회화 작품을 로마에서 전시함. 터너는 두꺼운 선박용 로프로 그림의 틀을 만들어 전시했으나, 대중은 이를 이해하지 못함. 독일의 '나자렛'파 화가들과 알게 됨.

1829 아버지 사망. 터너는 유서를 작성하여 유산 중 일부로 재단을 설립해 일정한 수입이 없는 풍경화가들을 지원하겠다는 뜻을 밝힘.

1830 이후 7년 동안, 에그리몬트 경이 사망할 때까지 페트워스에서 많은 시간을 보냄. 터너는 페트워스에 언제든지 마음대로 사용할 수 있는 작업실을 갖고 있었음. 아버지의 죽음 이후, 왕립 아카데미 동료들과의 교우를 제외하고, 페트워스는 터너에게 유일한 사교의 장소였다. 이곳에서 터너는 낚시, 사냥, 소풍, 음악회, 파티, 문학과 예술에 대한 간담회 등을 즐겼음.

1835 베를린, 드레스덴, 프라하, 빈을 거쳐 두 번째 베네치아 체재.

1837 왕립 아카데미 교수직을 사임함.

1840 존 러스킨(1819~1900년)과 첫 대면. 러스킨은 선풍적인 인기를 끈 다섯 권짜리 저서 『근대화가론』에서 터너의 회화에 대한 최초의 비평적 해석을 제시함. 마지막 베네치아 여행. 이스트레이크가 터너에게 괴테의 『색채론』 영역본을 증정함.

1841 이후 몇 해 동안 스위스, 이탈리아 북부 지방, 티롤 지방을 여행함. 이 여행을 통해 스

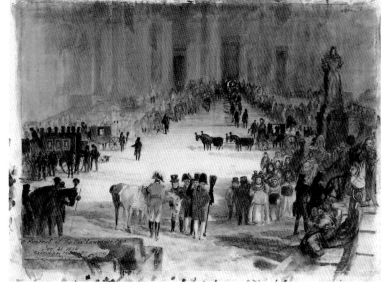

위스 수채화 후기 연작을 제작함.

1845 봄과 가을에 프랑스를 방문함. 이것이 터너의 마지막 해외여행이 됨. 건강이 악화됨. 왕립 아카데미 원로 회원에 선임됨.

1850 왕립 아카데미에서 마지막 전시회 개최.

1851 12월 19일 첼시의 자택에서 사망. 세인트 폴 성당에서 장례가 엄숙하게 거행됨.

토머스 로렌스 경의 장례, 기억에 의한 스케치
Funeral of Sir Thomas Lawrence, a Sketch from Memory,
1830년, 수채, 61.6×82.5cm
런던, 테이트 갤러리

존 리넬
원근법 강의 중인 터너를 그린 습작
Studies made during Turner's lecture on Perspective,
1812년, 연필
런던, 테이트 갤러리

J. T. 스미스
대영박물관 판화실에 있는 터너
Turner in the Print Room of the British Museum,
1830~1832년
수채, 22.2×18.2cm
런던, 대영박물관

도르세 백작
엘라넨 비크넬의 좌담회에 참석한 터너
Turner at a Conversazione of Elhanan Bicknell, 1850년
초크, 26×16.5cm
개인 소장

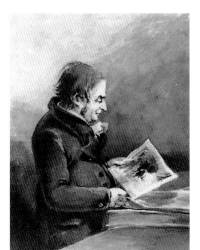

주

1. Ruskin, John, The Elements of Drawing (1857), in: Ruskin, John, The Works, 34 vols., E. T. Cook and A. Wedderburn (eds.), London 1903-12, vol. XV, p. 27.

2. Wilton, Andrew, The Life and Work of J. M. W. Turner, Munich, 1979, p. 220, and Wilton, Andrew, Turner in his time, London 1987, (Wilton, 1987a), p. 232: Rawlinson, W. G., The engraved Work of J. M. W. Turner, 2 vols., London 1908, p. 445, 윌턴(1987)에서 인용.

3. 이 점에 대해서는 앤드루 윌턴의 저서(런던 1987)에 상세한 내용이 나와 있다. 터너의 전기적 일화나 풍문에 대해서는 다음의 책을 참고할 것. Thornbury, Walter, The Life of J. M. W. Turner, R.A., 2 vols., London 1876[2]; Finberg, A. J., The Life of J. M. W. Turner, R.A., Oxford 1939, 1961[2].

4. 다음의 책 참조. Bockemühl, Michael, Innocent of the Eye and Innocent of the Meaning. Zum Problem der Wirklichkeit in der realistischen Malerei von Gustave Caillebotte (A discussion of the problem of reality in Gustave Caillebotte's realistic painting), in: Modernität und Tradition, Festschrift für Max Imdahl zum 60. Geburtstag, Gottfried Boehm, Karlheinz Stierle, Gundolf Winter (eds.), Munich 1985, pp. 13-36.

5. 다음의 책 참조. Wilton, in: Bock, Henning, und Prinz, Ursula (eds.), J. M. W. Turner, der Maler des Lichts (The painter of light), Berlin 1972.

6. 1648, National Gallery, London.

7. Gage, John, Colour in Turner. Poetry and Truth, London 1969.

8. 예를 들어, 와토를 모사한 장면에서는 왕립 아카데미에서 가르친 뒤 프레누아의 법칙, 즉 '르푸수아르 효과'를 볼 수 있다.

9. 다음의 책 참조. Wilton, 1987a, p. 59.

10. 같은 책

11. 같은 책, p. 68f.

12. 다음의 책 참조. Novotny, Fritz, Cézanne und das Ende der wissenschaftlichen Perspektive (Cézanne and the end of the scientific perspective), Vienna 1938.

13. 다음에서 인용. Wilton, 1987a, p. 73.

14. 같은 책, p. 35.

15. 같은 책, p. 85.

16. 같은 책, p. 64ff.

17. 다음의 책 참조. Hofmann, Werner (ed.), William Turner und die Landschaft seiner Zeit (William Turner and the contemporary landscape), Hamburger Kunsthalle, Hamburg and Munich 1976.

18. Wilton, 1979, p. 82.

19. 다음의 책 참조. Wilton, 1987a, p. 66.

20. Wilton, Andrew, Turner Watercolours in the Clore Gallery, London 1987 (Wilton, 1987b).

21. 터너 컬렉션의 이 자화상은 터너의 초기작 중 대표작이다.

22. 다음의 책 참조. Lindsay, Stainton, William Turner in Venedig (William Turner in Venice), Munich 1985[2].

23. 우연히도 앨버트 공은 이 그림이 전시된 노예제 반대 협회의 회합에서 처음으로 연설했다. 다음의 책 참조. Wilton, 1979, p. 219.

24. Goethe, Farbenlehre, Hamburger Ausgabe vol. 13, p. 495, §763.

25. 같은 책, p. 497, §777.

26. 같은 책, p. 498, §783.

27. 다음의 책 참조. Ruskin, 위의 책, vol. XIII, p. 161.

28. 다음의 책 참조. Ruskin's chapter "Of Turnerian Mystery", 같은 책, vol. IV, Part V.

29. 다음의 책 참조. McCoubrey, John, War and Peace in 1842 - Turner, Haydon and Wilkie, in: Turner Studies, vol. 4, No.2, London 1984, p. 4.

30. Ruskin, 위의 책, vol. III, p. 254, 각주. 다음의 책 참조. Wilton, 1979, p. 226, 각주 18. Lindsay, Jack, J. M. W. Turner. His Life and Work. A Critical Biography, London 1966, p. 213.

31. 다음의 책 참조. Smith, Sheila M., Contemporary Politics and "The Eternal World" in Turner's Undine and Angel Standing in the Sun, Turner Studies, V, No.1, London 1986, pp. 40-49.

32. 다음의 책 참조. Wilton, 1979, p. 210f.

33. 같은 책

34. 다음의 책 참조. Goethe, 위의 책, vol. 13, p. 367f.

35. 다음의 책 참조. 같은 책, p. 363.

36. 같은 책, §776, p. 497.

37. 다음의 책 참조. 괴테의 색채론에 대한 터너의 주석은 다음의 책에서 볼 수 있다. Gage, 위의 책, pp. 34-52. Gage, John, Turner's Annotated Books: "Goethe's Theory of Colours", in: Turner Studies, vol. 4, No.2, London 1984, Chapter 11.

38. Goethe, 위의 책, §808, p. 502.

39. 다음의 책 참조. Gage, 1984, p. 48.

40. Goethe, Schriften zur Kunst, Die Preisaufgabe betreffend (Writings on art, concerning the prize competition), Part 5, quotation after the Artemis edition, vol. 33, Nördlingen 1962, p. 212.

터너 작품의 연대 표기는 1979년에 윌턴이 출간한 도록을 따랐으며, 윌턴은 1977년에 버틀린과 졸이 정리한 작품 목록을 참조했다. 작품의 연대는 그림이 처음 전시된 연도를 나타낸다.

이 책의 제작에 도움을 주신 박물관, 미술관, 사진가 여러분께 감사드린다. 특히 테이트 갤러리는 많은 도움을 주었다. 도판 설명에 이미 언급한 관련자들 외에 다음 분들이 도움을 주었다. John Webb (p. 7, 15, 19, 21, 24, 25, 31, 55, 59 아래, 63, 64, 70/71, 73, 80/81, 86, 87, 93); ⓒ 1991 Indianapolis Museum of Art (p. 18); The Bridgeman Art Library, London (p. 34, 69); John R. Freeman & Co. Ltd., London, (p. 32 위); Bildarchiv Preußischer Kulturbesitz, Berlin (p. 76); ⓒ Photo RMN (p. 77); Ursula Edelmann, Frankfurt am Main (p. 88). Reproduced by Courtesy of the Trustees, The National Gallery, London (p. 2, 22, 23, 26/27, 53, 85). Reproduced by Courtesy of the Trustees of the British Museum, London (p. 20 아래, 29, 34, 89, 94 가운데, 95 왼쪽 아래). ⓒ 1991 VG Bild-Kunst, Bonn for p. 36 (Mark Rothko).